郭菓猗的繪畫世界

The Art World of
Louise Kuo

目錄

序言

序言

中華民國婦女聯合會主任委員
辜嚴倬雲

　　菉猗終生都在繪畫、教畫、談畫，手上的畫筆少有放下的時候，當她的眼睛凝視風景人物，便在心中無形的畫布上勾勒起來。可以說，調色盤、畫架、畫布和畫筆是她這一生最密切的朋友，形影不離，陪伴著她度過或熱鬧或寂靜的時刻。

　　藝術家能夠熱情不減，長年與創作的衝動與靈感互動，把雙眼所見，心中所感，藉由一枝畫筆展現在不同的媒材上，需要多大的毅力和活力！菉猗從來不欠缺這份熱忱和熱勁，真是讓人既羨慕又佩服。

　　從她拜黃君璧為師開始，她就證實了她擁有一雙巧手，更富於把有限的畫布經營出無限延展空間的巧思。學院派出身，卻又不拘泥於一家，不斷地在繪畫的大千世界裡探奇，國畫、油畫的意境在她的筆下活靈活現又有厚度，而嘗試在壓克力以及綜合媒材上作畫時，又顯得游刃有餘。繪畫之於菉猗，猶如一件澆鑄的衣裳，渾然天成，穠纖合度，分不出彼此。

　　作為畫家，菉猗表現得多元豐富；為人師表時，她堅持傳授技巧的同時，也要講述理論與藝術史；一旦為文論畫，她則變得細膩透徹，亦莊亦諧。《郭菉猗的繪畫世界》全面涵蓋這些特質，一頁一頁翻過去，慢慢欣賞她的作品，賞讀她發表過的文章，是認識並了解她繪畫生涯的最佳途徑。

　　我個人非常喜歡她的用色，無論中國水墨，西方水彩和油畫等等，顏料經過她的手和心調配，我想像那是一個極其神秘有趣的過程，不知不覺中就幻化為一股魔力，讓我聯想到青春，感慨韶華，回想起曾經驚鴻一瞥的諸多過客和湖光山色。

　　菉猗的繪畫天地一如她真實的生活，貫穿中西，很難界定她究竟屬於那一個門派。當今之時，全球化已成趨勢，一位不設限，也不受任何形式束縛，並在勇於嘗新實驗之時，屢屢畫出使人眼光駐留作品的畫家，我的表甥女郭菉猗，我以她為榮，祝福她在繽紛多彩的世界翩翩飛舞，迭有佳作傳世。

序言

前海基會董事長，現任三三企業交流會理事長
江丙坤

　　頃收到內人美惠的油畫啟蒙老師——郭菉猗老師寄來的個人畫冊稿本，打開一看，封面文字設計不僅呈現立體感，而且潔白優雅，窺其心境之靜，已幾乎到無我之境界，令人捧在手裡，油然產生一種親切、安詳、舒適的感覺。再逐頁欣賞其內容，不論其畫作或研究心得，均隨處可見其鋪陳之細膩無遺。對大師名言的選取、本身畫作的編排及每幅畫作的心境在文字上的剖白、以及過去相繼對米開蘭基羅三個時期聖殤像到克林姆的名畫物歸原土等所發表的研究心得，無不殫情極慮，用情極深，

　　郭老師猶如其在自序中所言，從小就有畫畫的天賦，不僅高中時代就追隨黃大師君璧及馬大師白水習畫，而且從進入文化大學到隨其夫婿到德國、美國期間，長期浸淫於國畫、水彩及油畫，從實體走向抽象，

　　創作風格變化多端，已達無形勝有形的境界。其對中西藝術史之熟稔、考究，東西方理念之差異及融合均有其獨到之見解。最難能可貴的是到處宣揚我國畫之優美所在，並時時傳播、教導藝術史之理念及畫作對人格上的陶冶

　　郭老師在教導內人油畫期間，不僅就材料的選擇、題裁分析上都十分熱心指導，且在上課期間常就國外所見所聞與同學分享，深受學生愛戴。由於內人受教於郭老師的關係，也讓本人受益匪淺，常在國內或大陸舉辦名人畫展之際向其請教如何欣賞畫作之訣竅。現在她將近四十餘年來的作品與心得彙集成冊予以出版，深信必能獲得社會熱烈讚賞，本人有幸先予欣賞並獲邀作序，實乃榮幸之至，預祝其出版順暢，實至名歸。

江丙坤

2016 年 8 月

序言

世新大學董事長
成嘉玲

　　我閒暇之時喜好塗鴉自娛，雖然不曾投入郭教授門下拜師學藝，但和郭教授亦師亦友，相互切磋。二〇〇六年，我不揣鄙陋，信手幾幅畫作，與郭教授等群賢俊秀，在北京政協大禮堂舉行「女性‧藝術‧臺北」聯展，以女性情懷、家庭親情、人類關愛為主題，表達臺北人的生活理想與現代情感，既延續當年臺北藝壇的盛事，也維繫了海峽兩岸的文化交流。

　　郭教授的繪畫技巧與風格，兼具中、西繪畫藝術的精髓，恣意運筆，揮灑自如，不拘泥門派宗師的羈絆。以《萬物齊同》畫作為例，郭教授援用西方超現實主義手法，以嬰兒的赤子之心為主體，寓意莊子的「齊物」思想。而畫中的戰鬥機、筆記型電腦、新型跑車、海豚、和平鴿，則帶有中國文人畫的水墨技巧，表現出齊白石畫作神髓的純真「童趣」；但是，在構圖詼諧戲謔的童趣之中，又見悠悠反諷了現代性的深淵處境，自然與科學的對立、戰爭與和平的矛盾，人與萬物一體之理想的不可得。

　　郭教授不但擅長作畫，也精通『說』畫，這本著作也可算是郭教授『閱讀』名畫的心血結晶。郭教授在『說』畫時，不但竭力爬梳東、西方繪畫技巧的融會貫通，還尤其關注畫家創作的社會性和歷史性，使得她對名畫的解析，充滿豐富的歷史情境。

　　繪畫作品不僅是畫家的情感抒發，也是社會之政治活動、宗教信仰、經貿往來、思想價值的總體投射。所以，郭教授在介紹以克林姆為代表的維也納「新藝術」現代主義畫派時，特別提醒讀者，必需留意佛洛伊德心理分析學說對克林姆繪畫的影響。佛洛伊德的理論強調慾望是人之生命的本能驅力，克林姆的繪畫，在表現上吸納了佛洛伊德的觀點，強調人類非理性、潛意識的慾望本能，把慾望視為一種生命的自然，以挑戰西方啟蒙運動以來的理性主義社會觀。

　　另外，郭教授還請她的讀者，從鄭成功主導遠東海權的歷史，來理解十七世紀荷蘭畫家林布蘭的作品。這是因為以林布蘭為代表的荷蘭「風俗畫」，主要是以描繪日常生活或展現市井小民風土民情為題材，不管其主題是肖像、風景、靜物或風俗，都已經從米開朗基羅宗教和神話的莊嚴束縛中獲得獨立的尊嚴，日常生活使用的器皿、花朵、水果、海圖、望遠鏡等，不再只是聖人、偉人、神話角色的點綴和陪襯，反倒取得繪畫敘事的主體地位。荷蘭風俗畫題材有別於文藝復興時代「宗教神性」的轉變，反映出十七世紀荷蘭作為與遠東經商往來之貿易大國的歷史與角色。郭教授之所以能夠融會貫通中外繪畫技巧，我想正是因為她對東西藝術史知識的淵博。

　　繪畫世界的象徵意義總是很難教人一眼看穿，尤其是大師的作品，又往往高不可攀，讓人心生畏懼。但只要你（妳）願意克服心理障礙，接近它、閱讀它，與它對話，它的意義自然而然就會慢慢顯現出來。我誠摯邀請各位讀者，和我一同走進郭教授的書中‧繪畫裡，直接感受郭教授美學創作和藝術素養的興味，不但能滋養知識，淨化心靈，還能豐富我們對美的感受和品味。

世新大學董事長

序言

故宮博物院前副院長
林柏亭

二十世紀以來，東西文化藝術之交流逐漸頻繁、快速，面對新的世界潮流，許多畫家想藉西方繪畫為傳統國畫創出一條新路，於是不斷有「中西合璧」，「融匯東西」的實驗與創作。但早期與近年的融匯東西，在本質上與意義上有相當大的不同。

近年東西文化的交流更為密切，加上美術教育的改進與普及，畫壇多元性的發展，戰後新生代對西洋繪畫的認識與研究逐漸深入。故近年畫家對融匯東西的問題，能更廣更深地去探討。

郭綵猗女士為文化學院美術系第一屆畢業生，具備中西繪畫的基礎，她後來又長年旅居歐美，近年定居洛杉磯，時常往返太平洋兩岸。由於生活背景，她很自然地在中西藝術圈中思考、實驗、體驗及教學，藝術活動並無停滯。所以她作畫，能大膽落筆，掙脫描繪技巧的羈絆，直述心中的感受及欲表達的想法。最近看到她幾幅新作，留下深刻印象，如「宇宙大同」：描繪地球外，尚有許多或天然，或人為的星球，太空則書「禮運大同篇」，其深淡與星球相融於太空中。「金色海岸」：亮麗色彩，充滿陽光的新土地，被活潑而造形令人熟悉〈傳統似〉的海浪所擁抱……。

郭綵猗女士的新作，超越表現形式的綜合，進而探求思想的交流、融匯；走出老僑民未能正視新環境存在的圈子，她熱心參與當地社區的活動，以關愛新居環境，也心懷舊家鄉的心境，去發揮她的創作空間。她不屬於力闖新領域的前衛畫家，卻能代表真誠反映新一代移民感受的畫家。

林柏亭

序言

鴻禧藝術文教基金會董事長
廖桂英

1992 年是台灣的黃金時代，經濟的起飛同時促進文化藝術蓬勃發展。博物館、美術館及藝術中心、畫廊隨時有精緻的展覽在各地展開，民眾深受藝術氛圍的滋潤。文建會所屬的紐約文化中心串連了中美間的表演及藝術展覽交流，力推台灣藝術團體在國外展現實力。

美國加州橘郡寶爾博物館是多元族群融合的特色館，經過多年的整修後，慶祝重新開館的首展擬籌畫中華藝術品展覽。郭菉猗女士在寶爾館創立中華文化藝術協會，結合華僑社團的力量，致力推展中華藝術交流，在加州藝術圈佔有重要的地位。郭菉猗女士獲得開館展覽籌備訊息，數度往還台灣與美西之間，極力爭取台灣藝術作品能於寶爾展出。鴻禧美術館以館藏歷代陶瓷與近現代書畫藏品應邀展出並獲得文建會郭為藩主委的大力支持。開幕之時，觀眾人潮洶湧，劉萬航副主委代表致詞，熱烈掌聲回應不息。郭菉猗女士率領中華文化藝術協會的董事、會員們卯盡心力，締造了文化藝術遠播的新紀元。

藝術家的本質是熱情澎拜，長年旅居海外，僑社活動不辭辛勞、熱心參與，一手建立的中華文化藝術協會猶傳承不斷。誠如她擷取雷諾瓦名言『世界上沒有貧乏的人』，文化事務熱心參與處理外猶教學不綴，國內外桃李門牆，悉心教導學生繪畫技巧之虞，應追求不貧乏的人生。

藝術創作是郭菉猗女士「不貧乏的心」的重要因子，長期浸潤於中西藝術文化，對於周遭生活環境變遷與物質文化革新的關注與感受，一一表現在創作上，也是她內心向所追求的寧靜世界。早年以嚴謹的寫實技巧創作出豐富的肖像畫作，人物神情溢於言外。多年來，擅於運用傳統中國筆墨藝術加注在西方油彩繪畫，厚實豔麗油彩外充滿著屬於東方的端莊精神。在材料取材方面利用新媒材與油畫、壓克力顏料自在的揮灑或拼貼在畫布上，挑戰藝術創作的無形意念。

回歸故里的日子，豐富的人情滋味和生活關懷，從〈北海岸的小路〉、〈陽明山的花季〉、〈礁溪溫泉〉集錦的〈春日麗人行〉和〈萬物齊同－寶島珍藏之一〉的創作了解她努力不懈的元素。畫面表現山林蓊綠、雲彩飛舞或海濤洶湧、動植物生命活躍，設色妍麗外將天地凝鎖於一寸之間。構思故鄉風土寄予在莊子「非彼無我，非我無所求」的理念，強調萬物齊同、生命無價。同時寄望人們珍惜環境以及愛護萬物。

藝術家以生命的活力，創造色澤繽紛的世界。郭菉猗女士堅持不墜的毅力，畫作之外的理念，事實超越藝術作品帶給欣賞者更豐富的歡愉和省思。

鴻禧藝術文教基金會董事長

廖桂英謹序

2016 年 8 月 20 日

自序

郭菉猗

　　繪畫是我從小就非常喜愛的項目！高二時開始在黃君璧教授（當時師大美術系主任）的私人畫室，學習國畫山水。不久又在馬白水教授（當時師大美術系教授）的私人畫室，學習西畫水彩。表姊陳明湘（當時是師大美術系助教）則不定時教我國畫花鳥。記得當年每次我去習畫的時候，總是最快樂的時光。

　　高中畢業後考入文化大學美術系，選讀西畫組。我們非常幸運，當時文化大學美術系的師資，都是頂尖的教授。孫多慈教授的素描，李石樵教授的素描及油畫，廖繼春教授的油畫，馬白水教授的水彩寫生，王壯為教授的書法等等，都是一時之選，時至今日，這幾位前輩的作品更被收藏家視為珍寶。在文化大學期間，因為當時校方規定必須統一住校，因此，我們以校為家，學習切磋的時間更多了。那是一段非常快樂又值得回憶的時光。當時由於電視台要加強文藝節目，而我因為美術系的背景，有機緣在台灣電視公司製作兼主持，一個每週一次的文藝節目「美術大千」。這個工作使我有幸認識了許多前輩畫家。這對我在繪畫藝術的知識增長與觀念啟發，都有極大的幫助！

　　婚後，隨夫去德國慕尼黑。慕尼黑位於歐洲大陸的中心，是歐洲文化藝術融匯的大城，也是抽象畫大師康丁斯基 Kandinsky（1866-1944）起家之地，是個藝術非常有深度的城市。這期間我參觀了歐洲許多美術館。因地利之便，我最常去的 是慕尼黑古代藝術博物館（Alte Pimakothek, Munich），此館藏畫十分豐富，從北方文藝復興（德、荷、比等國），以至義大利文藝復興，再到巴洛克藝術（Baroque Art），以及洛可可藝術（Rococo Art）的精彩作品，真是美不勝收，讓我對西方繪畫的形式及其內涵有了更深的瞭解。

　　不久，因外子返台任教，先後擔任新竹清華大學物理系系主任及研究所所長；而我則再返文化大學藝術研究所專攻中國藝術史，當時的老師有莊嚴先生（時任故宮博物院副院長）、中國古代玉器專家那志良先生，以及我的論文指導教授、中國古代銅器與瓷器專家——譚旦冏先生（時任故宮博物院副院長）。這是我再次深受，我國古文明薰陶的，珍貴學習期！

　　得碩士學位後，我再返台視工作，這次是擔任幕後工作，負責節目部美工組的「美術指導」。這個職務的工作是電視攝影棚內，佈景的設計，並指導裝置完成。這份工作給我對繪畫的「空間安排」及「光源運用」是極大的磨練！使我往後在繪畫「空間層次的營造」有很大的助益！人生的每個階段都是在耕耘，而收穫會隨之而來的！

　　1976 年，外子應聘去美國伊利諾州（Illinois）加哥郊區的西北大學（Northwestern Univ.）物理系任教。我及兩個兒子也隨之同往。美國與歐洲的人文與藝術的環境，是有差異的；美國的文化藝術，相對而言，是開放自由的。但最前衛的藝術，卻常自英國興起。旅居芝加哥（1976-1984）8 年，期間參觀美術館及畫廊，是我精神上最大的收穫，而去選修繪畫課，則是我最開心的事。芝加哥在當時是美國第二大城，也是美國女權主義的女藝術家 Judy Chicago（1939-）的故鄉，文化藝術活動也十分興盛。當時，許多美國人都對東方繪畫很有興趣，我應邀在許多社區學院或繪畫社團教授國畫，同時也為我們台灣同胞開國畫課。教學期間，東西民族與文化的交流，忙得不亦樂乎！

但是冬季一到，北國的酷寒氣候，令我這台灣長大的亞熱帶動物非常思鄉！常看著窗外的冰天雪地，懷念著家鄉的「四季紅」，不禁提筆揮毫，將心中的惆悵訴諸畫上。這段期間：我試以充滿東方思想與情懷的心境；用國畫的媒材及技法；創作西畫理念的畫作。

8 年後，外子應邀前往加州洛杉磯北部 PASADANA 的 NASA 太空實驗室工作，我們全家從芝加哥搬到洛杉磯。洛杉磯位於美國西岸，亞裔的移民很多，來自全球各地的移民也逐年增加，確是文化大融爐！文化與藝術的面向是非常多元。1986 年，我進入加州大學長堤分校（Cal State Univ. at Long Beach）藝術研究所，專攻油畫。當時的教授是 Prof. Dominic Cretra, 他擅畫人物畫是位非常熱忱，誨人不倦的教授。很幸運地，當時適逢 Mr.Ed Moses（1926-）也在學校授課。他是近代美國西岸最被推崇的抽象畫家，獲獎無數，其中包括古根漢獎金的創意藝術類。在這位名師的教導之下，我也和其他同學一樣，深深被他的理念感動，試著創作抽象畫，但我認為我仍必須保有我們傳統東方精神的抽象畫。我開始用壓克力 (Acrylic) 顏料。因為稀釋的壓克力顏料有近似水彩、水墨的效果；濃厚的壓克力顏料，則有近似油畫顏料的厚重質感。

在加州大學長堤分校的求學期間，我同時也在多所社區學院授課傳統國畫及東方抽象繪畫的課程，並在寶爾博物館（Bowers Museum）創立中華文化藝術協會，宣揚我中華文化，舉行多次從台灣運來的中華文物展覽。洛杉磯的氣候與環境給了我很大的啟發。我的畫用色更多變；構圖更開放；而題材上，則多了一些環保、科技與種族和諧的意涵；媒材也嘗試運用各種新興的材料。

我常常逛美術材料行（Art Supply Store）找尋新產品，有些可運用剪貼在畫布上（Collage），與顏料交替運用。這些新材料的運用，對我而言是變化無窮的新挑戰。在洛杉磯的這 20 年，是我在創作上「開放」與「沉潛」交互研習的時期，我的心境也更開闊、更無忌於習慣的規範，也無慮於他人的看法。只要完全地沉浸在自己的畫室裡，天地似乎就無限大。

先後在海外共旅居 22 年後，1997 年，我返台定居。國內的「人」與「情」是我們離台 22 年最思念的鄉情。翌年，我開始在世新大學，開通識課程「世界名畫賞析」及「現代繪畫賞析」，迄今第 18 年。與青年學子們相處，是一件令我非常開心的事。「教學相長」這句話讓我確實地感受到非常深切的體會！因為我每年都重溫一次西洋繪畫史；從文藝復興直到當今的中外繪畫趨勢。這對我個人的創作有很大的啟發。因此我的創作風格也變化多端、不拘一格。有人說，「風格不一致」；也有人認為我的畫是屬於「君子不器」。而我自己認為，我真的只是「畫隨心改」而已。

應朋友之邀，也在畫室中授油畫課。在繪畫課中，我仍堅持要抽出一些時間，為畫友們介紹一下藝術史，以增進大家的藝術史知識。希望大家不只「會」畫，也要「懂」畫。畫室中，大家亦師亦友，非常有趣！我自己的創作，依然繼續努力不懈。畫作的觀念或技法，都不斷力求突破。活在當下，就「畫出當下」。當今的世界，不論生活各方面，都已全球化，東西融合。而我相信，「人類的基本情感」古今中外皆然！是「行諸四海皆準」的心境！我希望將自己對現代生活感情，誠懇地表達出來。並繼續探討：如何將東方與西方的繪畫內涵與精神，及技法運用的特點融會貫通。這將是我向前續航的動力！對自己的畫作，自忖當然是有很大的精進空間，及很多挑戰的方向；有待探討及追求！我生有涯，而藝海無涯！但總要不計毀譽，盡力而為！或
……量力而為？！繼續向前行！

郭菉猗 2016 年 6 月 25 日

專文

郭菉猗的跨文化現代性－－
從以西潤中到跨東方主義探索

曾長生 (Pedro Tseng Ph. D.)

　　福柯認為現代性是一種態度（attitude），或是一種風骨（ethos）。現代性是：與當下現實連接的模式，是某些人的自覺性選擇，更是一種思考及感覺的方式，也是一種行事及行為的方式，凸顯了個人的歸屬。現代性本身就是一種任務 [une tâche; a task]。現代性的這種風骨即現代主義者自覺性的選擇（un choix volontaire），使他自己與當下現實（actualité）產生連結。諸如「自覺性的選擇」、「自我的苦心經營」（the elaboration of the self）、及「自我技藝」（technologies of the self）等表述方式，是一九七○、八○年代福柯的法蘭西學院講座所反覆演繹的概念，也是理解他的權力關係理論的關鍵。

　　根據福柯的說法，現代主義者波特萊爾不是個單純的漫遊者，他不僅是「捕捉住稍縱即逝、處處驚奇的當下」，也不僅是「滿足於睜眼觀看，儲藏記憶」。反之，現代主義者總是孜孜矻矻尋尋覓覓；比起單純的漫遊者，他有一個更崇高的目的…他尋覓的是一種特質，姑且稱之為「現代性」。福柯認為現代主義者的要務是從流行中提煉出詩意，也就是將流行轉化為詩：當下的創造性轉化。

　　在郭菉猗從傳統中創新，不斷自我超越的心路歷程中，顯見她的畫作著意掙脫傳統山水、花鳥及肖像的拘束，並跨越紙絹、捲軸、畫布、水墨、油彩等媒材的使用。身為曾旅居海外多年的華裔敏銳觀察與体會，她也是一個現代人對宇宙自然及人文的深切省思。郭菉猗的藝術演化，堪稱為華人藝術跨文化現代性的典型代表。

一、從寫意牡丹到超現實的金色海岸

　　郭菉猗旅居洛杉磯時，她曾在長輩生日宴上遇某女士，氣質典雅，風姿雍容，這位女士的形象一直深深印在她的腦海多年。某日郭菉猗喜得檀色絹一幅，心喜之餘，遂即席，以大蘭竹筆，沾色彩，揮筆墨，點綴寫意牡丹，以追憶某女士之風華。

　　郭菉猗一直對中國白描的筆法，十分著迷，某日巧見幾朵白牡丹被青葉及花粉包圍，尤顯典雅無暇。特選白絹一幀，備五彩色料。以開放心境，筆沾深淺不同粉色及黃色以寫意的白描筆法，率性勾勒出白牡丹的花瓣。再以花青勾勒四周青葉。並點綴些紅牡丹，以增背景的暖感。效果恰似沉默的美人。

　　在南加旅居 12 年，郭菉猗對離住家二英里的杭享頓海灘有許多情感與記憶。此海灘有一非正式的美名——金色的西岸，洛杉磯經常是黃金色的太陽照著沙灘，尤其是下午一片深淺不同的黃金色。因此她決定以四幅全開的京和紙用連屏的方式畫起來。此作以超現實的觀念來佈局，先以深淺不同的黃金色料，潑灑在紙上，作為海岸的沙灘，以及石坡與山巒。其間點綴人們苦心栽植的樹木與草地，再以大筆沾深淺不同的藍色，以近似國畫的筆法畫出滾滾海浪，之後再補上衝浪人及觀海人，最後加上南加州知名的建築物。遠看氣勢磅礡，近看細節有趣。

二、谿山行旅圖中的新普普數位圖像

在＜無限時空＞中，郭慕猗以北宋范寬的溪山行旅圖為靈感，將冷色調的山以普普藝術的方式重複排列在金黃色調的浩瀚天地中。並以 1998 年代盛行的三種電腦的標示，在無限的時間與空間中，人類進行著不停的資訊交流。在＜溪山通訊圖＞中，則在群山間，有一隻和平鴿飛過中央的山，而在其他四個山飛翔的是，四個不同的通訊器具。

由 17 世紀法國哲學家笛卡兒的一句我思故我在，而聯想到現代的高科技，與地球上聰明的動物，如何共存共榮？人類、猴子、海豚是畫面中的三個主題，都是地球上高智慧的動物，人類在文明科技上，不斷探討發展。猴子聰明會思考，牠坐在電腦上，腳踏著漢堡，要科技，也要食物？海豚聰明可愛。人類常靠牠們協助，探測海底的多項奧秘。此畫內涵豐富，宜於久看、近看、遠賞，深思。

三、萬物齊同中的老莊思想

莊子在他的內篇齊物論中的主旨——萬物平等的觀念。在＜萬物齊同＞畫面中，天景左方有一架隱形的戰鬥機，與電腦中飛出的和平鴿成對比。中景有幼兒看著從電腦中飛出的和平鴿與海中躍起的海豚成呼應。近景奔跑的班馬與新型跑車成對比。全畫以超現實的手法表現出，當今全球，戰爭與和平、科技與大自然的競和與共存。

＜和光同塵＞，則貼近意識的底層。＜老子五十六章＞稱：知者不言，言者不知。塞其光，閉其門，挫其銳，解其紛，和其光，同其塵，是謂玄同。兌或門指的是眼睛和耳朵，也就是我們的感官。「和其光，同其塵，是謂玄同」指的是，若是遮蔽眼睛和耳朵等感官，放棄邏輯思考的習慣，就能化解內心揪結的思路，隨心靈深入意識的底層，便現出光明；在堆集的塵埃中靜靜地沉澱，這就是玄同，與玄妙的道化為一體。即和光在求抑已，同塵在求隨物、收斂鋒芒，消解紛擾，隱藏光耀，和塵俗同處。

地球上的所有生物，從大自然的能源中孕育出各種不同的生命，並得以生長、茁壯、而延續。亞熱帶台灣的我們，四季皆可徜漾在海天之間，身心可以沉澱、養息，何其幸運。不禁緬懷先人開拓台灣當時，篳路藍縷的艱辛！

四、小結：預示東方美學新結構的可能趨向

非西方跨文化現代性的根源，正起自野性思維到跨東方主義的反思。諸如：《少年 Pi 的奇幻漂流》中，從與動物相處的野性思維，到跨東方主義的信仰探索；再如：相隔 30 年先後榮獲諾貝爾文學獎的馬奎茲 (Garcia Marquez) 與莫言，其魔幻現實主義手法源自野性思維，而川端康成與高行健則深具跨東方主義的禪之境界；至於紅遍兩岸的《後宮甄嬛傳》中的陰性書寫，也無疑源自野性思維裡的母性、獸性、感性、靈性；而《賽德克．巴萊》中的經典名句：＜寧要原始驕傲也不願受文明屈辱＞，其基本美學觀更是來自野性思維。二十一世紀華人藝術家的跨文化現代性，正預示了東方美學新結構的可能趨向，亦即從野性思維到跨東方主義的自然展現。

2016 年 8 月　曾長生
Pedro Tseng

形有限而意無盡：郭菉猗的「台北人在 L.A.」

美國加州大學河邊分校
歷史系榮譽退休教授 徐澄琪

看了郭菉猗女士 1996 年夏天的新作「台北人在 L.A.」，再看她早年的水墨山水及近代油畫柯林頓總統肖像，讓從沒有看過郭女士作品的我，得以略窺她從傳統中創新，不斷地自我超越的心路歷程。

初看之下，郭菉猗的畫作彷彿著意掙脫傳統山水、花鳥、及肖像的束縛，甚而超越紙絹、捲軸、畫布、水墨、油彩單一媒體的限制，但是她又將它們重新排列組合，其實她所組合整理的不僅是東、西藝術的題材、形式、及媒體，更是她近年來生活在洛杉磯，身為第一代移民的敏銳觀察，體會及感觸，也是一個現代人對與宙自然及人文世界的關心與反省。

「台北人在 L.A.」的畫面，乍看之下是兩個層次的，四幅傳統中國式的掛軸，大氣磅礴地呈現在觀者眼前，主題是四季花卉，也是福祿壽禧。淡彩寫意的蘭、菊、紫藤、芍藥，讓觀畫者彷彿回到了古老的中國廳堂，但是，細看之下穿插在畫面上的局部，台北總統府、華西街牌樓、好來塢的連鎖餐廳、洛杉磯加大的校園建築，甚而南加州海邊的弄潮客，族裔各異黑白對比的幼童，卻又將觀者帶入另一個時空，寫實的粉彩插圖式地交錯落在寫意的花卉之間，讓人有一種突兀而不諧和的感覺，但是郭女士由左而右，由綠而藍而橙紅的用色，又將整個畫面巧妙地揉合成一體。

正當觀者立意由遠而近，細細咀嚼畫面的豐盛，一抹帶有金屬粉與綠的不透明壓克力白彩，如一縷長虹橫貫畫面，打破了傳統寫意花卉的閒適與優雅，也混亂了畫家刻意經營的畫面。再細讀虹形白彩左下角題字「L.A.----Taipei」。觀者才體會到畫家匠心獨運之處。原來這一道白彩描繪的是往來台北及洛杉磯頻繁的交通，也是現代尖端科技通訊畫下的軌跡，是一縷維繫過去與現在的虹彩，也是濃濃地鄉情。但是，它所帶來的快速動感，卻又似一筆抹去了時空、身心、甚而傳統與遠近的差距。

洛杉磯的台北人所縈念的台北。無論是古老的台大傳鐘，還是夏日的鮮果，因現代科技的發達所帶來的社會、經濟，乃至生態環境的變遷。不再是遙不可及。就像盛在第凡內名貴水晶碗中的蓮霧，不再是鄉土的。更像盛行全球的 Evian 瓶裝水，無所不在地提醒人類對生態的質疑。甚而季節亦不再分明，一芍藥盛開於冬季的洛杉磯：時空亦復錯亂如台北的高爾夫球場和洛杉磯的狄斯耐樂園，同時出現在紫藤花盛開的夏季。

郭女士意味深長地運用她獨特的藝術語言，將過去與現在，台北與洛杉磯，如此色彩分明，如此強烈地呈現在觀者眼前，卻又不免帶著些許的躊躇與悵惘。正如白色拱樓下一抹淡淡卻又揮之不去的陰影，而畫面上若穩若現又無所不在的電話線路，更像是頻頻提醒觀者，現代科技帶來的困擾及隱憂。

郭菉猗的主題是嚴肅的，她的藝術語言卻帶有傳統中國文人畫 " 墨戲 " 式的淘氣，在詼諧中夾著些許反諷的突兀。「台北人在 L.A.」的畫意是多層次的，一如郭女士所設說：「畫要傳達訊息」。「畫要有現代性」。看她的畫讓我再次體會到畫面的形象是有限的，而畫外的意念卻是無窮也無盡。

寫於 1996 年 9 月 8 日
Ginger Cheng-Chi Hsu, Professor Emerita, History of Art,
University of California, Riverside. 2016

Many scholars of Chinese art believe that Chinese painting in the 20th Century is characterized by its intense desire to learn from, and share with, the West. Throughout this century Chinese artists have extensively worked and studied in the West. Each has brought back western adaptions to their traditional style of Chinese painting. Here in Southern California, we are fortunate to have among us Louise Kuo, an accomplished Chinese artist who has studied all over the world, and who has beautifully adapted her work to reflect what she has learned along the way. Her work not only reflects the blend of both the East and West, but is also unique in its style, from, and use of various media.

Louise first studied art at the age 16, and quickly developed a firm basis for her Chinese painting. She soon entered the Department of Fine Art at the University of Chinese Culture where she studied under numerous outstanding teachers who continued to broaden her knowledge of Chinese paintings. Before graduating from the Chinese Culture UniversityIn Taipei, Taiwan, however, Louise became an artist in residence in Munich, Germany where she was first introduced to the Western style of painting, and had the opportunity to visit the great museums of Europe. After returning from Germany, with a new appreciation of Western art, Louise graduated from the Chinese Culture University and graduated in 1970. Here she had the opportunity to be exposed to the treasures of the great Palace Museum. Following graduate school, she accepted an invitation to teach on the faculty of the school that taught her so much.

Since graduation, Louise has become well known as a warm, inspiring teacher. She taught, not only in Taipei but later in Chicago, where she taught at several universities, and more recently in Southern California where she continues to teach today. Her students speak of her with a great deal of respect and affection. Louise continues to enrich our world through her art and her teaching.

This art book contains examples that reflect the entire career of Louise Kuo as an artist. In publishing this book, it is hoped that by using her life's works as an example, the reader will be able to reflect on just how Chinese-American artists have combined Eastern and Western art in the 20th Century. Louise has selected a full range of art from the very traditional, classical, Chinese paintings to the recent mix-media work and oil portraits. She had deliberately selected an interesting mix of realistic and abstract so that her art is not labelled as a certain style, or to be put in a certain school. Louise Kuo has successfully accomplished what she has set out to do...to teach us how the best of both the East and West can be combined...and how we can learn so much from each other. Louise Kuo is to be commended for being an outstanding artist, teacher, and friend.

Peter C. Keller, Ph.D.
President of The Bowers Museum of Cultural Art

美國加州州務卿
余江月桂

Louise Kuo has been one of my art instructors during the past two years. She has taught me a great deal about art, including painting techniques and art history. She is always patient and gracious sharing her art experiences with me. She is not only an excellent artist but also a wonderful person. Therefore, it is truly an honor having this opportunity to write this foreword.

Being a fellow artist, I have come to greatly appreciate Louise's paintings and admire her artistic ability. One of the traits I admire most is her versatility. The artwork during her 30-year art career range from traditional Chinese paintings to mix-media and oil portraits. Regardless of style, her artworks always exhibit superb technique and strong vitality. Although each of her paintings might resemble a certain school of art, it would be unfair to categorize her in any of the schools. All of her paintings possess a special uniqueness which arises from her excellent ability to combine Eastern and Western art techniques. This ingenuity along with her versatility makes her one of the outstanding contemporary artists.

Besides being an excellent artist, Louise is also a very active member of the community In the Greater Los Angeles area. She is the president of the Chinese Cultural Arts Council of the Bowers Museum in Santa Ana, California. She is one of the founders of the Los Angeles chapter of the Chinese Women's League. She has been teaching art classes at numerous colleges in Illinois and Southern California since 1976. She is admired and respected in the community not only by Chinese-Americans but by all Americans alike.

I am confident that Louise Kuo's art career will experience continued success, and that she will publish many more books. She will certainly have a big influence upon the next generation of artists and leave a mark for herself in the history of contemporary art.

March Fong Eu

MARCH FONG EU 余江月桂
Serretary of State 時任加州州務卿
December 1993

大師名言

大師名言

雷諾瓦 RENOIR (1841-1919)

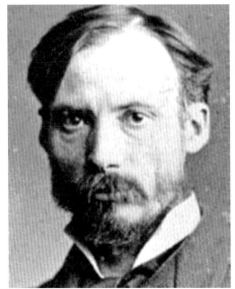

Pierre-Auguste Renoir
1841-1919（享年 98 歲）

船上派對午餐 The Luncheon of the Boating Party,
1881（時年 40 歲）
油彩帆布 Oil on Canvas, 129.5 x 172.7 cm
The Phillips Collection, Washington, D.C.

"There are no poor people"
「世上沒有貧乏的人
（貧窮不影響到心靈和想像力）」

大師名言

馬諦斯 MATISSE (1869-1954)

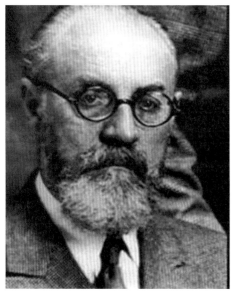

Henri Matisse
1869-1954(享年 85 歲)

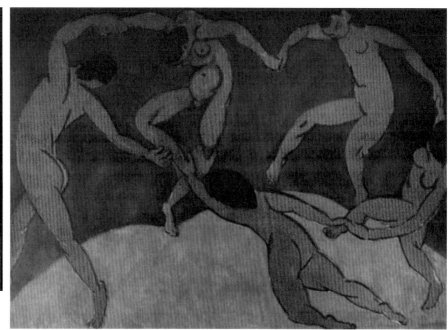

舞蹈二 Dance II 1909-10 〔40-41 歲〕
油彩帆布 Oil on Canvas, 260 X 391 cm
聖彼得堡艾米塔吉美術館 State Hermitage Museum, St. Petersburg

"What I dream of is an art of balance, of purity and serenity"

「我所追求夢想的藝術是
平衡的、純淨的、寧靜的。」

大師名言

畢卡索 PICASSO (1881-1973)

Pablo Picasso
1881-1973（享年 92 歲）

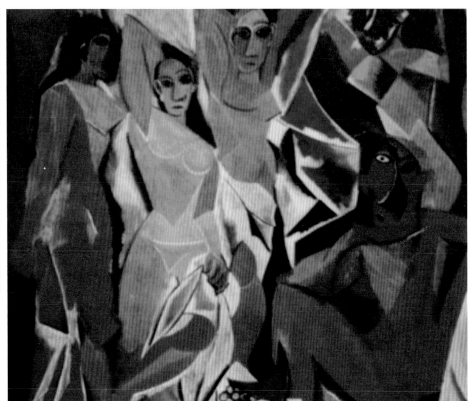

阿維濃的姑娘們 The Ladies of Avignon, July 1907〔26 歲〕
油彩帆布 Oil on Canvas, 243.9 X 233.7 cm
紐約現代美術館 Musium of Modern Art, New York

"I do not seek , I find."
「我不是在尋找，而是在發現」

說明：「尋找」者，心中無物，只能像無頭蒼蠅一樣碰運氣；

「發現」者，胸有成竹，知道自己要什麼。

"If there's something to be stolen, I steal it."
「這世界上有什麼能偷的，我都偷了」

說明：Picasso 的畫風雜揉百家，不拘一格。因為他擅長採納各家各派的風格。

大師名言

趙無極 Zao, Wou-Ki (1921-2013)

趙無極
ZAO, Wou-Ki
1921-2013（享年 92 歲）

15.2.93, 1993（72 歲）
油彩帆布 Oil on Canvas, 162 X 150 CM
私人收藏 Private Collection

「你曉得什麼叫靈感？靈感很少的，不會自己來。
　一分感覺，九分功夫，這叫靈感！」
"Do you Know what inspiration is?
It is rare and will not come automatically.
One tenth of sensitivity and nine tenths of labor -
that is inspiration!"

個人畫作

旅居芝加哥共 8 年。每逢北國歲末寒冬，不免心繫南國故土。

試以東方古意之心，揮灑出當代佈局，以解思鄉情。

用色純樸，水墨為主。略點「石青」，輕敷「褚石」。

畫題「渾沌」，圖似「初開」。

• 渾沌 Chaos
1981 水墨，紙本，淡彩
Chinese Ink and Watercolor on Rice Paper
約 63 x 42 cm　24.8 x 16.5 inches

古人曾曰：墨分五彩（乾、濕、濃、淡、焦）

為探索：「筆法」與「墨趣」之變化。我試將羊毫或狼毫分別沾以不同墨色。再用不同筆法、皴法，實驗畫在京和紙上。建構出多層次的趣味。

• 尋 Search
1981
水墨，紙本
Chinese Ink on Rice Paper
約 50 x 63 cm　19.6 x 24.8 inches

- 坐禪 Meditation
 1982 水墨，紙本，淡彩
 Chinese Ink and Watercolor on Rice Paper
 52.5 x 63 cm　20.6 x 24.8 inches
 (攝影者：George Ko)

旅居洛杉磯時（共 12 年），訪西來寺歸來，心深感動，當即揮毫，誌之。

用羊毫排筆及大蘭竹筆，先後沾藤黃及墨色，隨心運筆，無罣礙。

結構疏密有致，色調淡雅簡樸。運筆灑脫，氣隨風生！

- 懷古 Nostalgia
 1982 水墨，紙本
 Chinese Ink on Rice Paper
 約 52.5 x 63 cm　20.6 x 24.8 inches

在美旅居期間（1976-1997），環境大多是西方文明與物質。為了求學找資料，必須去圖書館或美術館找西洋美術史的資料。

回到家，在自己的畫室，最愛做的是，一再重看「故宮名畫集」。尤其南宋諸家的水墨畫。

其中梁楷的「潑墨仙人圖」百看不厭。「馬遠夏圭」的山水，也一再細細研讀。（是謂「讀畫」，而非「看畫」。「讀畫」者，每一佈局每一筆劃，皆詳加解析推敲。而「看畫」者。大多，全面性瀏覽。）

每讀宋人畫後，不免畫興大起。試以水墨簡筆，揮灑山水，點綴林木，皴染山石。以慰思鄉懷古之情。

曾在長輩生日宴上遇某女士，氣質典雅，風姿雍容。令我不禁目不轉睛，稍稍地、遠遠地，看著她。宴會結束後，人群逐漸散去。這位女士也不見蹤影。但她的形象卻直深深印在我腦海多年。

今日喜得檀色絹　幀。心喜之餘，遂即席，以大蘭竹筆，沾色彩，揮筆墨，點綴寫意牡丹，以追憶某女士之風華。

● 雍容典雅 Elegance and Grace
1982 彩墨，絹本
Chinese Ink and Watercolor on Silk
約 47 x 63 cm　18.5 x 24.8 inches

● 清秀佳人 The Graceful Beauty
1984 水墨，紙本，淡彩
Chinese Ink and Watercolor on Rice Paper
約 113 x 43cm　44.4 x 17 inches

南加州，洛杉磯，氣溫四季如春，但雨量卻不夠。花草樹木都須各家澆灑大量水份，

夏天，在友人後園看到，水份不足的瓜藤，真是我見猶憐！

當日，返家後，入畫室。以「無欲的同理之心」，揮墨，點彩，畫出「情在形外」的這株瓜藤，恰似「清秀佳人」！

● 春城 The Spring City
1988 水墨,水彩,絹本
Chinese Ink and Watercolor on Silk
75 x 33 cm　29.5 x 13 inches

憶:唐詩人韓翃的<寒食>的句首「春城無處不飛花……」心嚮往之!

遂展紙提筆,先草書「如意」兩字。再用各彩,點綴花葉樹木,在一些屋宇間。希望捕捉到春城的飛花!

● 霞光 The Autumn Rays
1988 水墨,水彩,絹本
Chinese Ink and Watercolor on Silk
91 x 72 cm　　35.8 x 28.3 inches

南加州,山崖少綠意,每當麗日普照之時,霞光映岩,閃爍片片朱色。時紅,時黃,偶有綠葉草木少許點綴,別有風味。

又憶北宋范寬的<溪山行旅圖>的巍峨山形,一直心儀久久,不能忘懷。即試以彩墨,揮灑南加州秋日之霞光眩色。聊慰思國之情。

● 玉牡丹 Peony with Jade Color
1988 彩墨，絹本
Chinese Ink and Watercolor on Silk
70 x 35 cm 27.5 x 13.7 inches

一直對中國「白描」的筆法，十分著迷。巧見幾朵白牡丹被青葉及粉花包圍，尤顯高雅無暇。

特選白絹一幀，備五彩色料。以開放心境，筆沾深淺不同粉色及黃色以寫意的白描筆法，率性勾勒出白牡丹的花瓣。再以花青勾勒四周青葉。並點綴些紅牡丹，以增背景的暖感。

效果，恰似沉默的美人？

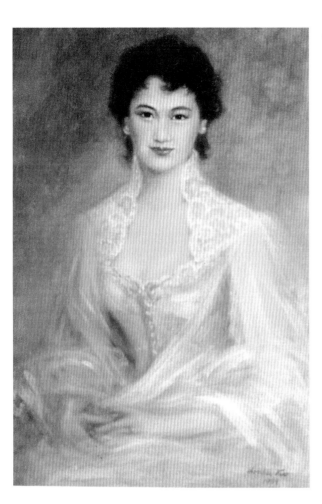

- 憶青 Suzie
1989 油畫，畫布
Oil on Canvas
91 x 72 cm　35.8 x 28.3 inches

小青，她不僅美麗！智慧！而且對人，十分熱忱！坦率！畢業後，大家各分東西，杳無音訊。但我心中一直惦記著這位美女同學！

我在 L.A. 重拾畫筆（大學時主修油畫。廖繼春老師和李石樵老師都是我們必修的課）。我不由自主地，憑自己的記憶，要把小青畫出來。我把她的面容盡量寫實。但衣著，我把它改為夢幻似的款式。她的表情有些許羞澀，但她的眼神中充滿智慧。這是我懷念的小青！

他的先生是名建築師李汝熹，在加州及亞洲都享有盛譽，小青原來就是建築系的高材生，婚後更成為先生的左右手。、

- 絢麗 The Morning Mist
1990
水墨，水彩，麻紙
Chinese Ink and Watercolor on Paper
94 x 47 cm　　37 x 18.5 inches

記得南台灣黃昏的海邊，霞光萬里！把海浪也波波染紅。但 L.A.，山不多，山也不高。不免用超現實表現主義的理念，將景物改造。讓橫式海景，變成直式的山景。

用海邊黃昏色調，來畫山谷的雲霧！

● 春意 The Spring Garden
1990 水彩，紙本
Watercolor on Paper
45 x 63 cm 17.7 x 24.8 inches

初春季節在 New Port Beach 的植物園內。新植的花木，各展生機，盎然有情。

用蘭竹筆勾線條，以大小羊毫，分別點葉綴花。運用順手，不亦樂乎！

● 夢 The Dreamland
1992 綜合媒材，畫布
Media on Canvas
73 x 73 cm 28.7 x 28.7 inches

東有「莊周夢蝶」，西有 DALI 的夢境。

發燒昏睡數日後，自覺夢中多有奇景，作此畫之前曾購得多種塑料花紋紙。遂信手拈來，貼上些許立體亮光塑料，剎是有趣！

• 如意 Good Luck
1993 綜合媒材，畫布
Mix Media on Canvas
81 x 65 cm　31.8 x 25.5 inches

我在 L.A. 時期，常思念我國傳統的藝術及文物。計劃構思一幅，有東方古物趣味的畫，並有書法與繪畫融合的特點。

將麻紙裱在帆布上，以草書大筆「如意」。其他空間，用壓克力砂分別佈局，鐵鏽色及銅綠色。右邊以甲骨文字「藝林萬象」及小篆體的「如意」。左下角，則是商朝銅器「子鼎饕餮紋」的飾邊。

我自認，是一種我個人難得有啟發性的實驗作品！但，鐘鼎山林，各有天性！專此就教於各位。

● 金色海岸 The Golden Coast
1992 壓克力，紙本
Acrylic on paper
184 x 368 cm　72.4 x 144.8 inches

在南加州旅居（共 12 年）時家住「杭亭頓灘」（Huntington Beach）大海離家 2 miles（步行約 25 分鐘即到海邊）。

「海」與「天」一樣多變，日月不同，時時也不同。但不同的美麗與令人感動的力量，經常都存！這個海灘，有個非正式的美名「金色的西岸（Golden West）」。L.A. 經常是黃金色的太陽照著沙灘，黃土，或山岩。尤其下午一片深淺不同的黃金色。因此有一條主要馬路，以此為名。

居此 8 年，我決定要把它畫下來。惟恐自己淡忘了它。豈知，畫好後，我又在此 住了四年，才返回台北。

由於我有許多情感與記憶在這海岸。因此我決定以四幅全開的「京和紙」以連屏的方式畫起來。紙本，裱好後，方便攜帶，也方便收藏。

此畫，我用「超現實主義」（SURREALISM）的觀念來佈局。如果完全寫實，那與地圖有何不同？

「超現實」的原則，主要是畫家的主觀情感的表達。

畫的佈局，先以深淺不同的黃金色料，潑灑在紙上，作為海岸的沙灘、陸地，以及石坡與山巒。其間點綴人們苦心栽植的樹木、草地，因為南加州，雨水不多。

再以大筆沾深淺不同的藍色，以近似國畫的筆法畫出滾滾海浪。之後再補上衝浪人及觀海者。

最後加上，南加州有些著名的建築物等。

遠看氣勢磅礡，近看細節有趣。這是我對旅居 12 年的城市深厚的感情！

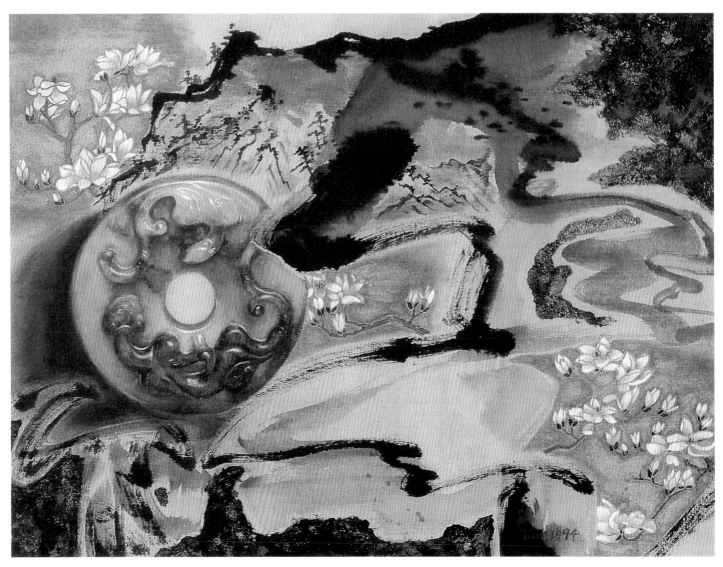

● 雙玉圖 Jade and Magnolia
1994 綜合媒材，紙本裱在畫布上
Mixed media on paper over canvas
32 x 61 cm 12.5 x 24 inches

中國人認為玉代表祥瑞與平安，正是當今台灣社會所冀求。寫實的玉環與玉蘭「雙玉」，加強這種冀求的回應。

抽象的山水勾起李商隱詩中的「藍田日暖玉生煙」的情懷。我嘗試融合寫實與抽象，以豪邁寫意，淋漓飛白的筆趣畫出山脈。

前景山坡及右上角的遠山，以油畫堆砌出厚實多變的色彩及質感。兩側古雅的玉蘭花更收點睛之效。

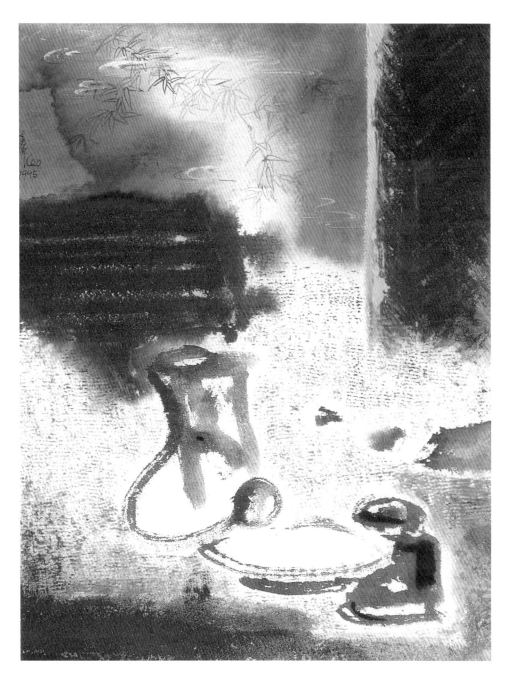

- 夏日午後 The Summer Afternoon
 1995 壓克力，紙本裱在畫布上
 Acrylic on paper over canvas
 61 x 32 cm 24 x 12.5 inches

這是我融合中西繪畫技巧過程的創作，以藍紅兩色分畫中西景物，又因藍紅對比使中西景物融合。

圖中鮮紅景物為室內的窗台、窗簾及桌面，以油畫層層堆砌出趣味與質感。

桌面上的藍色的瓶盒器皿，以國畫大寫意筆法，痛快勾畫出來。

窗外的藍天飄來一抹淡雲，隱約夾著竹影，莫非是思鄉枝？

● 幽森美地 Yosemite Park
1995 壓克力，紙本裱在畫布上
Acrylic on paper over canvas
61 x 32 cm 24 x 12.5 inches

這是我融合中西媒體的另一作品。在四周以油畫多層堆砌的密林裡，中央圍繞著淡彩寫意的山水，是此畫的特色。

外圍密林的濃艷的色彩，厚重的質感，與中央的清幽雲霧，既成對比，也饒富意味。

- 生生不息 The Vitality of Nature
 1995 綜合媒材，紙本裱在畫布上
 Mixed media on paper over canvas
 32 x 61 cm 12.5 x 24 inches

國畫現代化，是當今中國畫家熱烈討論的議題。多媒體國畫的創作，是我多年來在這方面的嘗試所做的努力。我把國畫紙裱在西畫布框上，將中西媒材融合在同一畫面上，增廣主題的發揮。

這張畫以「生生不息」為主題。球體的金黃太陽強光四散，起伏的田地充滿生生不息的景象。淡彩墨的山河，憑添祥和的氣氛。

以文字加強繪畫之表現，是此畫的另一特徵。以「象形文」中的日月水生，喚起天長地久，生生不息的力量！

● 平安富貴 Peace and Prosperity
1996 水墨，水彩，絹本
Chinese Ink and Watercolor on Silk
72 x 72 cm 28.3 x 28.3 inches

「竹」象徵平安！兩隻大竹桿，聳於畫中央。點綴夏竹枝葉數支。

畫面中，由近而遠，添數朵紅白兩色牡丹穿插在竹葉中。「牡丹」象徵富貴！

畫題「平安富貴」畫家簽名與年份。則分別寫在大竹桿上。

• 海外仙山 California the Fairyland
1996 綜合媒材，紙本裱在畫布上
Mixed media on paper over canvas
61 x 92 cm 24 x 36.2 inches

南加州景色優美，我使用中國傳統水墨畫中的，各種不同古意繪畫筆法，把它表達出來。

顏色採用野獸派對比色原理，把藍色的波浪，紅色的山嶺，金黃色的雲霧，及藍色的雲天，相輔襯托而出。

左上角的雲紋及水中浪紋是中國畫中傳統的圖案饒富古意。中央遠山上漂浮著數片商周銅器的雲紋，以取代的寫實白雲。

遠景是印象派手法的海岸寫生。有如從海外仙境，回歸凡間！

• 宇宙大同 The Universal Harmony
1996 水墨，壓克力，絹本
Chinese Ink and Watercolor on Silk
170 x 264 cm 70 x 104 inch

• 宇宙大同 局部圖

太空科技是 1990 年代美國現代文明的先鋒。而南加州是美國航太科技的重鎮。我 1984 年自芝加哥遷居洛杉磯以來,接觸到許多,航太科技的新知識,深受感動。

終於在 1996 年離美返台之前,完成了這幅《宇宙大同》。這是我旅居洛杉磯 12 年來,以華裔文化背景的觀點,對當地,人文與物質上感觸的報告吧!

試將地球上,古今東西方文明,以及現實生活中的新產品,融會至畫中。在這些豐富的科技產物的環境之下,我們的地球後續,也產生了許多環境的危機。

我以〈禮運大同篇〉的文字,作為本畫背景,也許這才是人類該省思的終極目標!

● 影城之影 The Hollywood Spring
1996 壓克力，絹本
Acrylic on Silk
32 x 61 cm 12.5 x 24 inch

春季是電影界熱鬧的季節，奧斯卡獎是 L.A. 的每年盛事。

本畫以塊面結構或解構，來表達 1990 年代的各種現象。

以 L.A. 海岸景為中心，環繞著：有電影小金人、各個電視媒體的競相報導、當地各種族裔的語言文化融合、風力發電的倡導，是因能源不足。

● 鳳來 · 風來 The Wind-like Phoenix
1997 水彩，絹本
Watercolor on Silk
81 x 100 cm　31.8 x 39.3 inch

漢文字之美妙，各朝各家專擅風格與字體很多 (主要有篆、隸、楷、行、草五大類。)

試將書法與繪畫融合，先以水彩及 Acnylic 顏料，草書「鳳」字寫在畫面中央。

有鳳來兮。似風，似鳳。

左上角繪以古典鳳的圖案。右上角及左下角為寫意花朵。背景，則有各式風格山水林木。

● 重山疊映 The Reflection of Mountain Ranges
1998 壓克力，畫布
Acrylic on Canvas
60 x 73 cm 23.6 x 28.7 inch

以色彩的「對比」與「協調」，及形狀的大小來作幾何排列，與色彩對位的探討。

畫面上半深紫底，並列「暖色調」（紅黃色）的群山。

畫面下半淺紅紫色底，恰似水中倒映「寒色調」（藍綠色）的群山。`

● 張琍女士 Lily Chang
1998 油畫，畫布
Oil on Canvas
90 x 73 cm 35.4 x 28.7 inch

張琍年少時，曾是我國溜冰比賽三項冠軍，在 1968 年亦是奧林匹克的文化表演代表。

她一直喜愛舞蹈，不斷學習舞藝，曾經參加許多比賽都名列前茅。她在文化大學音樂舞蹈專修科畢業，她是第三屆文大舞蹈系友會理事長、1970 年萬國博覽會文化代表，也拍過不少溜冰廣告，

她的夫婿，何和明教授，是位名建築設計師。擅長美術設計也是位畫家。婚後她不僅是賢妻良母，更是事業有成的保險界專家。

近年，她參加許多公益活動，慷慨付出，不遺餘力。1998 年，我初返台，再遇舊友，令我忍不住要求她：我要為妳做一幅人像畫！得到她的同意後，我在十天內便把這幅「張琍的畫像」完成，我與她都很高興。

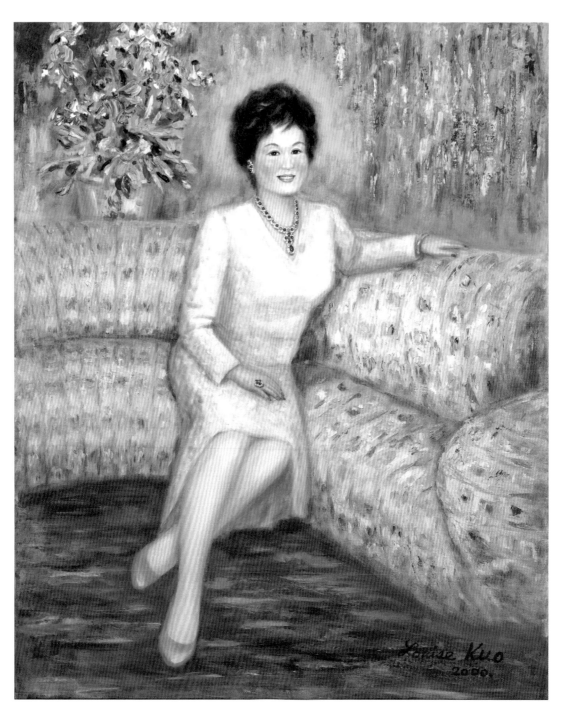

- 成嘉玲
 2000 油畫，畫布
 Oil on Canvas
 90 x 73 cm 35.4 x 28.7 inch

現任世新大學董事長、臺灣首位女性大學校長，成女士生於中國天津，祖籍湖南湘鄉，是台灣學者與慈善家，為成舍我之女。畢業於台灣大學經濟系，曾留學美國夏威夷大學，取得農業經濟學博士。回台灣後，先後擔任政治大學副教授，東吳大學經濟系教授、系主任及商學院院長。1998 年，任中國新聞學會理事長。並在世新大學，積極推廣傳播學院。近年在中國江西等地興辦希望小學。

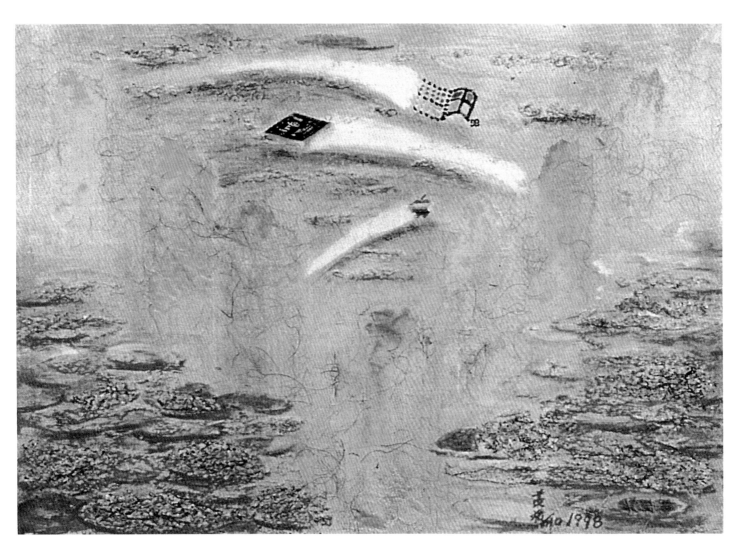

● 〈谿山通訊圖〉之三 The Birth of Hi-Tech : The Gadgets
1998 綜合媒材，畫布
Mix Media on Canvas
81 x 100 cm 31.8 x 39.3 inch

以北宋范寬的「谿山行旅圖」為靈感。將冷色調山以「POP ART」（普普藝術）的方式重複排列在金黃色調的浩瀚天地中。

用 1998 年代盛行的三種電腦的 LOGO 標示（IBM, INTEL 及 APPLE）在無限的時間與空間中，人類進行著不停的資訊交流。

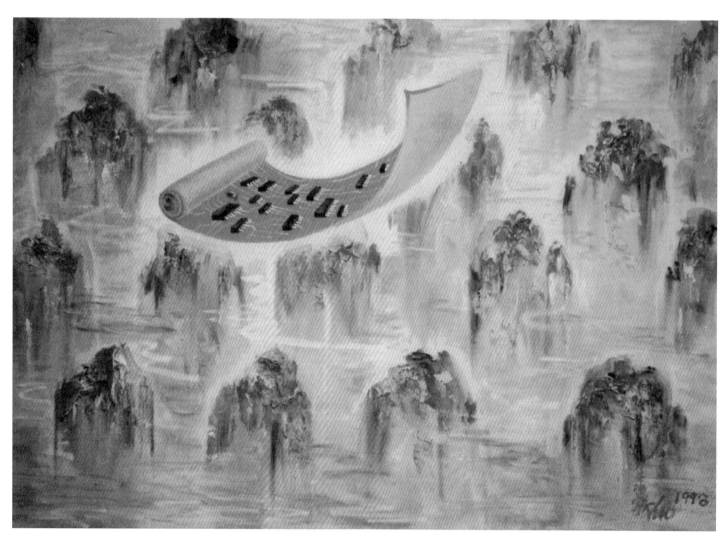

● 〈谿山通訊圖〉之二 The Birth of Hi-Tech : The Internet Hovering
1998 綜合媒材，畫布
Mix Media on Canvas
81 x 100 cm 31.8 x 39.3 inch

以北宋范寬的「谿山行旅圖」為靈感。將此山以「POP ART」（普普藝術）的方式重複排列在四層的群山中，漂游著現代通訊的電腦主機板（其中包含有 CPU、記憶體）。

引用人類古文明藝術圖像，來描繪今日科技的突破。是融合也是進步？

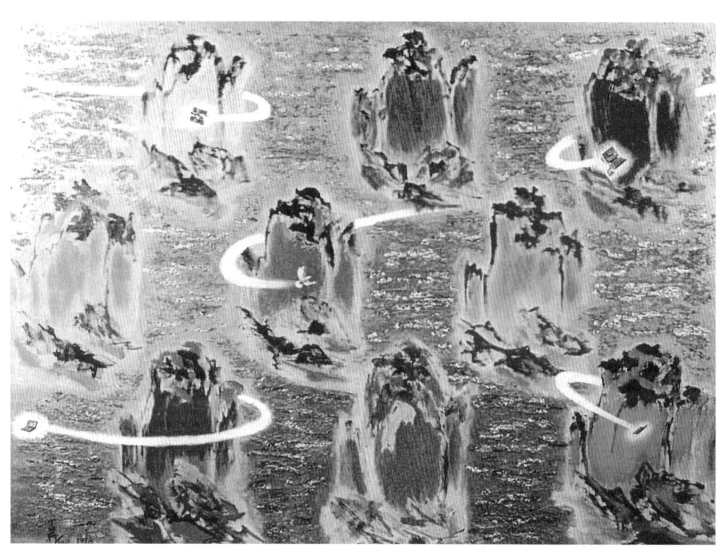

- 〈谿山通訊圖〉之一 The Birth of Hi-Tech : The Web Sites
 1998 綜合媒材，金箔，畫布
 Mix Media, Gold Leaf on Canvas
 97 x 130 cm 38.1 x 51.1 inch

以北宋范寬的「谿山行旅圖」為靈感。將此山以「POP ART」（普普藝術）的觀念，重複排列。
在群山間，中央的山，飛過一隻「和平鴿」。在其他四個山飛翔的是，四個不同的通訊器具。

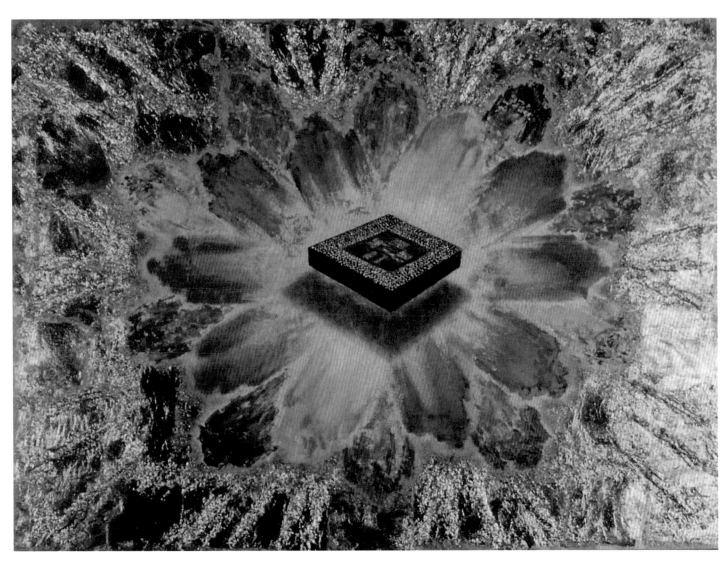

● 古學新知 The Birth of Hi-Tech : The Brain
1998 綜合媒材，金箔，畫布
Mix Media, Gold Leaf on Canvas
97 x 130 cm 38.1 x 51.1 inch

我一直深受北宋范寬的「谿山行旅圖」的感動！將此山以「POP ART」（普普藝術）的方式重複排列。各色的群山，以花型放射排列。花中心，是電腦的 CPU（中央處理器），有自畫面浮起的動感。

試將古畫中的名山，與現代科技融合。此畫，作於 1998 年。當時電腦在國內外急遽萌芽。

● 聯發 The Birth of Hi-Tech : The Network
1998 綜合媒材，金箔，畫布
Mix Media, Gold Leaf on Canvas
65 x 81 cm　25.5 x 31.8 inch

以金箔底所畫的電腦主機板為背景。

其上畫著弧形的蓮花蓮葉。

「聯發」諧音「蓮花」。連連發展。

• 朝陽戲浪 The Seashore at Dawn
2009 油畫，金箔，粗目麻布
Oil, Gold Leaf on Linen Canvas from Belgium
91 x 116 cm 35.8 x 45.6 inch

身處亞熱帶的台灣，我們寶島四面環海。追憶童年，常隨父母去台南安平漁港遊玩，也順便買海產。海邊空氣中的鹹味，我迄今仍記憶猶新。

當時的漁人，都是男性。如今我在幻想，如果漁家中，也有美少女，該多麼美好！就像希臘羅馬神話裡的女海神加拉特雅（Galatea was a Sicilian sea nymph）一樣，自由徜徉在海洋中。想著想著，不由得強烈的思緒興起，著手建構一幅台灣的海洋美少女戲浪畫面，並融合古今中外的某些畫風與技巧，畫出不同區域的景物。

旭日初昇，海天一色，朝陽金光照耀著閃閃海浪，恰似與碧波共舞。遠方海洋中，海豚在戲浪。近景的金波中，少女的秀髮在海風中飄揚，與遠方海豚的跳動相互呼應。少女身旁的花草以印象派手法描繪。花草後方的岩石，以國畫北宗勾勒山石的筆法畫出。近處的海浪，則以國畫古典圖案似的線條表現。金色與碧藍的對比，東方與西方的融合，似跨時空的幻境。

● 金山碧水 The Blue River
2009 油畫，壓克力，金箔，比利時粗目麻布
Oil, Acrylic, Gold Leaf on Linen Canvas from Belgium
91 x 116 cm 35.8 x 45.6 inch

傳統所謂「金碧山水」是以石青、石綠、泥金三種顏料為主，所繪製的山水畫，色彩鮮麗。自唐朝李思訓、李昭道，兩位父子將軍之後，此風更盛。與王維的水墨山水各領風騷，流傳久遠。

近代金碧山水大師，以張大千早年畫作，最負盛名。

今日，每見大江巨河，急浪擁抱高山峻嶺之時，就不禁感動莫名，澎湃之情，不能自已。

心念長江三峽雄偉美景，當即構成草圖，並連夜將之結構完成。數日內，以不同金色厚料先後堆砌山石。再以各種藍綠層層堆疊揮灑浪花與流水，後以滾筆勾出濃淡白浪。隔日，再三省察，形色之變化，再逐一酌情調整完成。

以不同色調的金色表現出山巒的雄偉，以各種層次的藍綠色調繪出水流的深邃、波浪激流的澎湃。在金色及碧色兩個主調中，蘊含著無比的氣勢。

● 和光同塵 The World of Lao-tze
2009 綜合媒材，金箔，畫布
Mix Media, Gold Leaf on canvas
116 x 91cm 45.6 x 35.8 inch

憶童年，曾住台南，常聽到長輩們說起台灣古早的風土、人情及宗教事蹟。如：媽祖的神蹟，「安平追想曲」的歌曲與愛情，赤崁樓的建築，鄭成功的事跡等等，都一一深植我幼年的腦海中。當時我小學班上有兩三位同學，長得很像西洋人。現在想來，可能有荷蘭人的血統吧！？

如今，我在教學時，介紹到荷蘭的林布蘭（REMBRANT）這位巴洛克 (BARQUE ART) 時代偉大的畫家，都會放「安平追想曲」這首歌給同學們聽。也同時簡介一下，15、16 世紀（明朝末年），當時歐洲的大航海時代，海權開始入侵亞洲的概況。

我們身處於科技發達的現代社會中，對心靈的探索，還是得從古人的智慧中去尋找。如今我再讀「老莊思想」，心有所感。

「和光同塵」：貼近意識的底層。《老子‧五十六章》：「知者不言，言者不知。塞其光，閉其門，挫其銳，解其紛，和其光，同其塵，是謂玄同。」「兌」或是「門」指的是眼睛和耳朵，也就是我們的感官。

「和其光，同其塵，是謂玄同。」若是遮蔽眼睛和耳朵等感官，放棄邏輯思考的習慣，就能化解內心糾纏的思路，隨心靈深入意識的底層，便浮現出光明；在堆積的塵埃中靜靜地沉澱，這就是「玄同」，與玄妙的「道」化為一體。即「和光在求抑己，同塵在求隨物」、「收斂鋒芒，消解紛擾，隱藏光耀，和塵俗同處」。

老子的思想絕不是隱遁的思想，相反地，老子的思想是入世的，並積極地參與這個世界。唯有讓我們的精神常駐於靈魂的歸屬所，才能夠真正感覺到「安心」。進入意識深層，讓我們的心靈處於「反本歸元」的狀態，並不是我們人生的終極目標，而是應該回到現實生活的世界，實踐真實的自我，這是老子所說的「道」的一大特質，這才是真正的「玄同」世界。

地球上的所有生物，從大自然的能源中，孕育出各種不同的生命，並得以生長、茁壯、而延續。

亞熱帶台灣的我們，四季皆可徜徉在海天之間，身心可以沉澱、養息，何其幸運。不禁緬懷先人開拓台灣當時，蓽路藍縷的艱辛！試將先民開拓台灣的情景與先賢哲人的名言，做一融合，而作此畫。

- 福佑 The Bliss
2013
綜合媒材，畫布　Mix Media on Canvas
91.6 x 136.3 cm　36 x 53.6 inch

信仰總會帶給人們信心與力量！

人生的喜怒哀樂，就像不平整的牆，有光明必有暗淡，有大喜也不免大悲。

遇亮則喜，遇暗則憂，也是人性。但在每個光明亮麗時刻，不忘發揮喜樂的光輝給對方，這就是慈悲！

在暗淡時，不妨韜光養晦，蓄存發光放亮時的能量，這就是智慧！

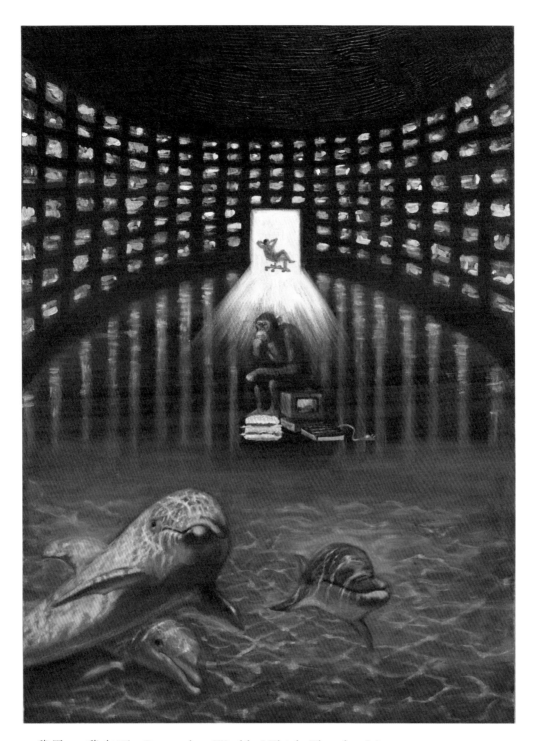

● 我思 ● 我在 The Postmodern World : I Think, Therefore I Am
1998 綜合媒材，畫布
Mix Media on Canvas
92 x 73 cm 36.2 x 28.7 inch

由 17 世紀法國哲學家笛卡兒（Descartes）的一句「我思故我在」而聯想到，現代的高科技，與地球上聰明的動物，如何共處，共榮？

人類、猴子、海豚是畫面中三個主題，都是地球上高智慧的動物。

「人類」在文明科技上，不斷探討發展。「猴子」聰明，會思考；牠坐在電腦上（知識的慾望），腳踏著漢堡（生理的慾望）。要科技？也要食物？「海豚」聰明可愛。人類常靠他們協助，探測海底的奧秘。

畫面明暗對比強烈，色彩沉著，內涵豐富。此畫宜於，久看、近看、遠賞，深思！

● 喜自在 The Spring Joys
2006 綜合媒材，畫布
Mix Media on Canvas
72.5 x 91cm　28.5 x 35.8 inch

以金色流動的線條筆法（中國草書），穿越牡丹花叢，傳達喜氣與花香的意境。每朵花瓣，都用厚料油彩以畫刀畫出。

花叢中，點綴著細小的正在舞蹈的人群。在超現實的結構中，流露著自由自在，輕鬆喜樂的氣氛。

年少時讀：李白〈月下獨酌〉：「……我歌月徘徊，我舞影零亂……」深為詩中情景牽縈難忘，今日試以大羊毫筆沾金色料。揮出如雲如煙之氣。再以厚料油彩，補畫金色煙霧背景的紅牡丹及綠葉。

之後，將記憶中「雲門舞集」中之不同舞姿，點綴其中。作此畫以自我療癒「慕古之情」，並與同好分享。

● 喜自在 局部圖

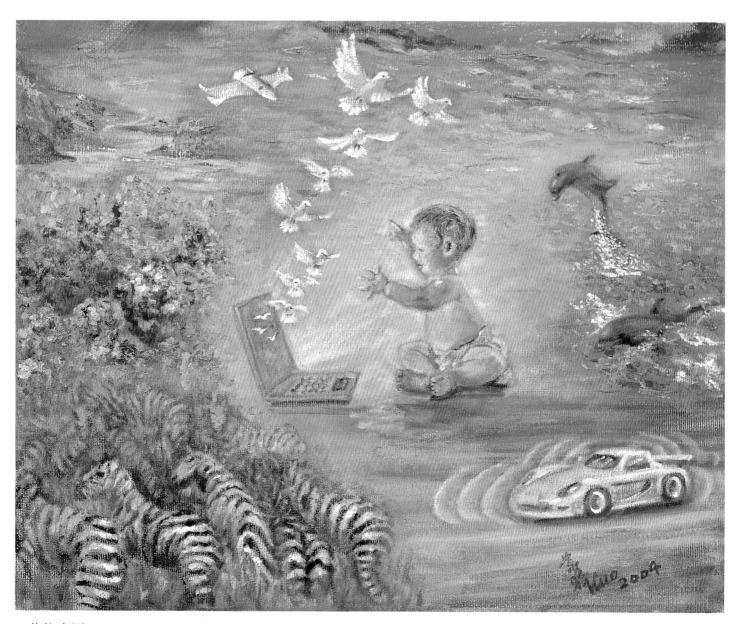

● 萬物齊同 The Postmodern World
2004 油畫、畫布
Oil on Canvas
50 x 60.5cm 19.6 x 23.8 inch

莊子（約西元前 369 年至 286 年，戰國人）在他的〈內篇‧齊物論〉中的主旨：萬物平等的觀念。

畫面中，「天景」左方有一架隱形的「戰鬥機」，與電腦中飛出的「和平鴿」成對比。

「中景」有幼兒看著從電腦中飛起的「和平鴿」與海中躍起的「海豚」成呼應。

「近景」奔跑的「斑馬」與「新型跑車」成對比。

全畫以「超現實」的手法表現出，當今全球，「戰爭與和平」、「科技與大自然」的競和與共存。

● 逍遙遊 The Heavenly Retreat
2004 綜合媒材,畫布
Mix Media on Canvas
50 x 60.5 cm 19.6 x 23.8 inch

莊子（約西元前 369 年至 286 年,戰國人）的《內篇》中有〈逍遙遊〉篇。

〈逍遙遊〉的主旨：當人能看破功名利祿、權勢的束縛。而使心靈存於悠遊自在,無掛無礙的境地。讀此文,心有戚戚焉,嚮往此境,而試做此畫。

● 歡喜心（西藏） The Joyous Feast
2004 油畫，畫布
Oil on Canvas
50 x 60.5 cm 19.6 x 23.8 inch

人們以歡喜、熱烈的心情，參加西藏宗教祈福法會的盛況。

也與台灣廟會慶典一樣熱鬧。人人都以摯誠的「歡喜心」，共襄盛舉！齊來歡喜！！

- 夢見桃花源 The Garden of Eden
 2006 壓克力，粗麻紙
 Acrylic on Paper
 60 x 90 cm 23.6 x 35.4 inch

讀陶淵明（西元三世紀，晉朝）的〈桃花源記〉，心嚮往之，試作此畫。

畫面的花木中，有多種飛禽牲畜，快樂徜徉。但此畫中沒有人物；莫非人類的出現，會驚擾了動物？

● 仲夏之夢 The Midsummer Noon
2006 壓克力，麻紙
Acrylic on Linen Paper
60 x 90 cm 23.6 x 35.4 inch

仲夏晨，在綠意圍繞中，滿是暖意。二三少女，作伴共享郊外的悠閒。

- 平安吉利圖 The Spring Blessing
 2006 油畫，金箔，畫布
 Oil, Gold Leaf on Canvas
 100 x 80 cm（每幅）39.3 x 31.4 inch

兩幅可合併，也可分開觀賞。

金箔底上，以深淺不同之藍或綠色的葉子，襯托出牡丹及水果。牡丹象徵富貴，畫料雖用油彩，但筆法是中國國畫的運筆法。

蘋果（諧音：平），橘子（諧音：吉），梨子（諧音：利），與平安吉利諧音相近。

使用西畫的油彩，以中國畫的筆法畫出牡丹花瓣的線條。

象徵：大吉大利、富貴平安

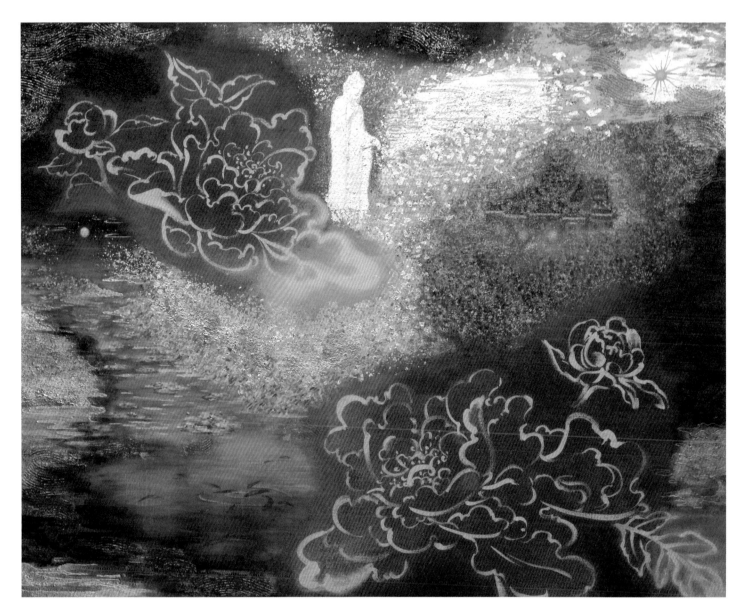

● 無量喜 ** 金佛牡丹 The Immeasurable Jubilances
2006 綜合媒材，金箔，畫布 Mix Media, Gold Leaf on canvas
130 x 162 cm 51.1 x 63.7 inch

深為吳居士之摯誠心感召，而作此畫。

讚美宗教與大自然的力量。

畫中由上而下，有佛光，廟宇、信眾、水中游魚與喜氣牡丹花。

右上角的「日」及在左方的 「月」，相映同光。祈福世界有無量的喜樂。

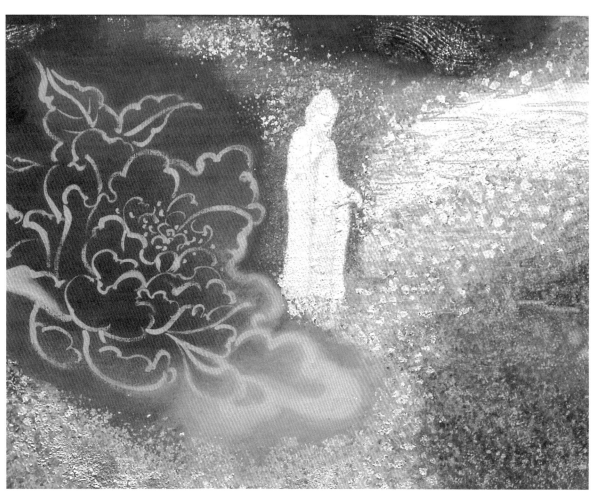

● 無量喜 ** 金佛牡丹 局部圖

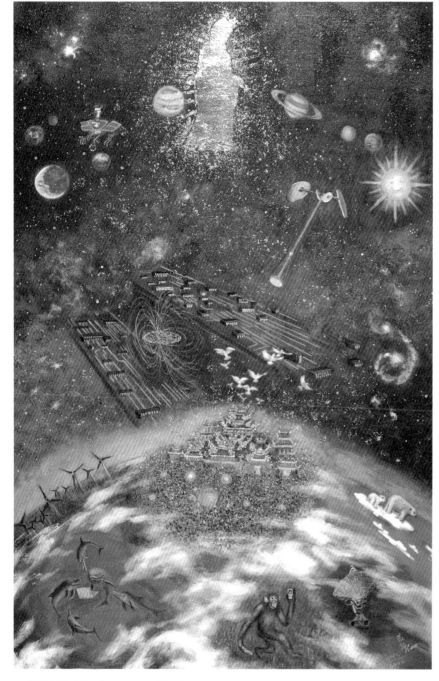

● 無量愛 The Immeasurable Love
2006 綜合媒材，金箔，畫布
Mix Media, Gold Leaf on canvas
176 x 115 cm 69.3 x 45.2 inch

人類的智慧加上野心。能與大自然和平共存嗎？如何以宗教洗滌人心？反璞歸真？指日可待嗎？

畫面上半：中央是佛的大愛，四周有行星及太陽、月亮的宇宙。佛在宇宙之上，垂憐關愛著地球上的我們。諸多星辰環繞在寰宇之中。

中景：接近地球，發射的電腦主機板、電波及太空探測器。還有從地球飛起的和平鴿群。

下景地球：有人類精神依靠的廟宇及信眾們。因能源的匱乏而產生的「風力發電」。北極熊也因地球暖化而逐漸失去棲息地。

地球下端的草原上，猴子掛上耳機，左右手各拿不同的手機，是否和我們一樣，忙於用手機？

地球左端的海洋中，一群聰明的海豚在看電腦。右方是人類的電波收發機

這是超現實世界？還是未來世界？

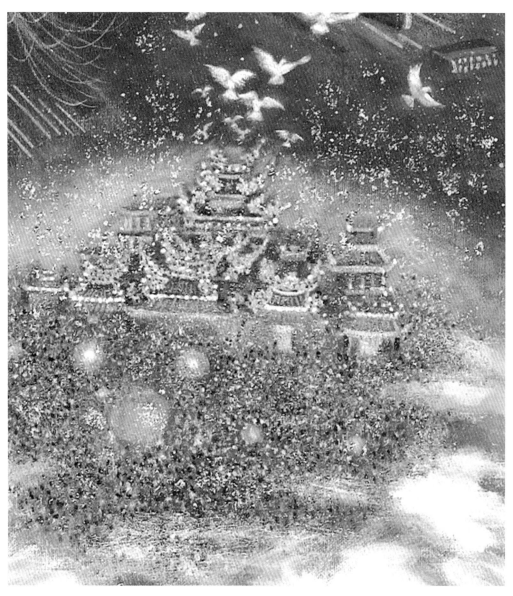

● 無量愛 局部圖

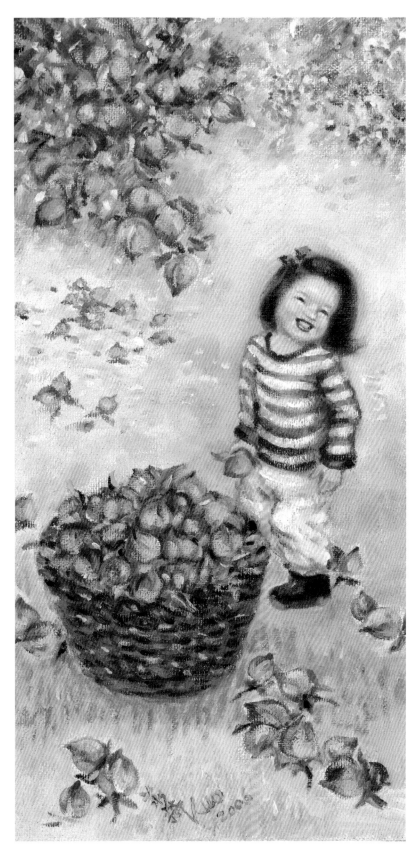

● 祝壽 Happy Birthday
2006 油畫,畫布
Oil on Canvas
60 x 30 cm 23.6 x 11.8 inch

華人的習俗,多以桃子來祝壽。

我的大孫女在桃樹下,採拾水蜜桃不亦樂乎。(L.A. 的水蜜桃,又大,又甜,又多汁。)

樹上的桃子,籃中的桃子,還有地上掉落的桃子,在綠茵地上顯得一片歡樂氣氛!孫女天真的笑容,最能撫慰我心!

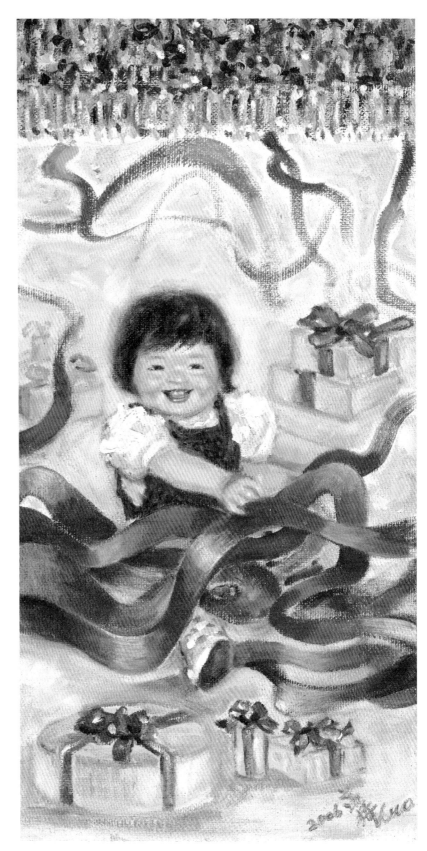

我的小孫女，在過年時節，高興地打開禮物盒。彩帶亂飛！孫女高興，我也高興。

右圖面上橫掛著台灣喜慶時橫幅「八仙彩」。以增添喜氣，兒童一直是我最喜歡畫的題材之一。兒童的笑容，沒有矜持，沒有做作，是發自內心的笑容！

• 賀喜 Happy New Year
2006 油畫，畫布
Oil on Canvas
60 x 30 cm 23.6 x 11.8 inch

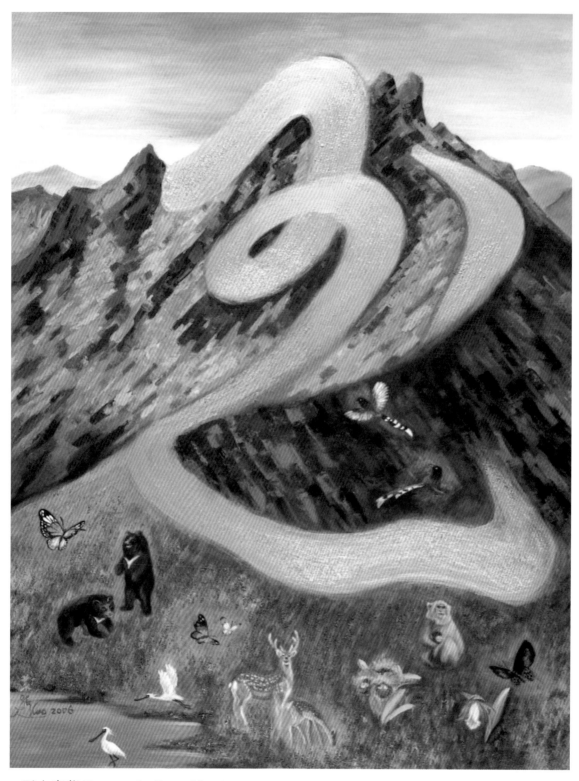

● 玉山寶藏 Formosa the Beautiful
2006 綜合媒材，畫布
Mix Media on canvas
130 x 97 cm 51.1 x 38.1 inch

玉山是台灣最高峰，海拔 3952 公尺，位於南投、高雄、嘉義的交界處。

以金色，草書大型「玉」在畫面上。

背景也正是台灣玉山的景色及寶島台灣的許多瀕臨絕種的稀有動物，他們是台灣的珍貴寶藏。

- 爭艷 The Blooming Rivalry
2007 油畫，金箔，畫布
Oil, Gold Leaf on Canvas
90 x 130 cm 35.4 x 51.1 inch

以一深一淺，兩朵大牡丹為主題。角落襯以金箔為底的藍綠色葉子。

用油畫畫刀沾厚料油彩，以中國畫的運筆畫出花瓣的肌理，及綠葉的葉脈，色彩古典，是一種古典的華貴。

● 安康 Healthiness
2007 油畫，畫布
Oil on Canvas
85 x 85cm　33.45 x 33.45 inch

- 喜樂 Joyfulness
 2007 油畫，畫布
 Oil on Canvas
 85 x 85cm 33.45 x 33.45 inch

應 Stacy Lee 之約，為她新居的餐廳作一對油畫，也祝福他們闔家「安康」「喜樂」！以水果為主題，祈福「安康」！以花朵為主題，象徵「喜樂」！畫水果及花朵，我認為用粗目的麻布，比利時出產的（coarse texture of Linen cloth Cassems from Belgium），是最適宜的選擇！

我以畫刀或大筆，將油料厚厚地挑起，再儘速地將油彩落筆在畫布上，使油料的質感顯得厚實而多變，畫花瓣更顯豐富、有律動感！以此畫祝福李府闔家永遠安康！時時喜樂！

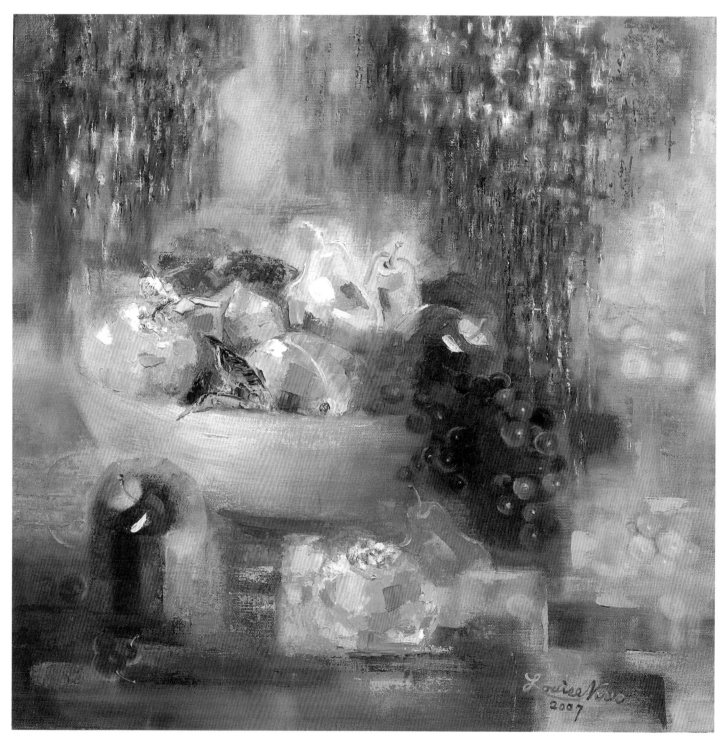

- 溫馨 The Heart-felt Warm
 2007 油畫，畫布
 Oil on Canvas
 85 x 85 cm 33.4 x 33.4 inch

以厚料油彩及各種刀法，畫出靜物水果及垂吊的紫色燈飾。充滿溫馨愉悅！

其中，桌上有些水果，似有動感！

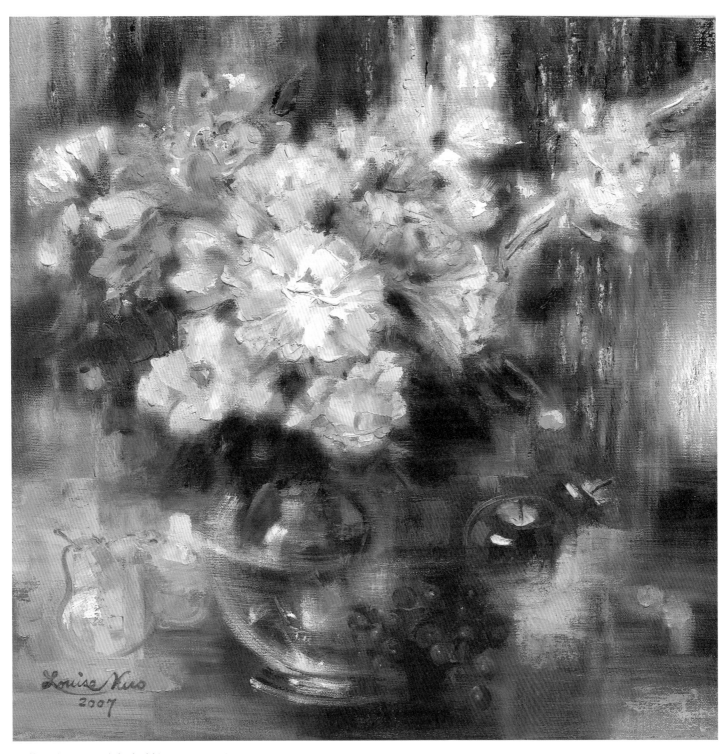

• 花團錦簇（ 平安吉利 ） Peace and Prosperity
2007 油畫，畫布
Oil on Canvas
85 x 85 cm 33.4 x 33.4 inch

以畫筆及畫刀，不同技法，畫出玻璃瓶。及桌上蘋果及橘子、梨子等水果，有近似立體派的幾何結構，鮮花則以印象派手法表現。

● 金浪舞碧波 (兩幅一對) The Golden Spray over the Blue Waves
2008 油畫，畫布
Oil on Canvas
85 x 85 cm 33.4 x 33.4 inch

兩幅方正雙併。（可分，可合）

在藍色及紫色背景中，畫面左側，有東方傳統的「浪紋」。畫面中央上端有流暢的「雲紋」。

以厚料油彩用國畫大寫意的筆法，畫出浮起有動感的金黃花朵。在碧波中，有金浪舞波的動感。

● 金浪舞碧波 局部圖

● 金輝映紫華 The Golden Reflection on Violet Flowers
2008 油畫，畫布
Oil on Canvas
85 x 85 cm　33.4 x 33.4 inch

兩幅正方雙併。（可分，可合）

整幅畫面以暖色為主調。橙金黃色花，與深淺紫紅花相輝映。全部用油畫顏料。國畫筆法。

以國畫大寫意的筆法畫出，主題牡丹花，輔以綠葉之餘，再添加邊遠一些小花。

施彩及運筆，有厚有薄；有乾有濕；揮灑出花瓣的動感。

● 錦簇（兩幅一對）The Ball Flowers among the Wild
2008 油畫，畫布
Oil on Canvas
50 x 60.5 cm 19.6 x 23.8 inch

兩幅方正雙併。（可分，可合）

賞花展有感：青葉為輔，黃花與紫花，兩色對比。大花群似彩球，生動多變。小花點點散灑，活潑有趣。色料
則有的大片薄料暈塗，也有線條精緻的厚料。可遠觀，亦可近賞。

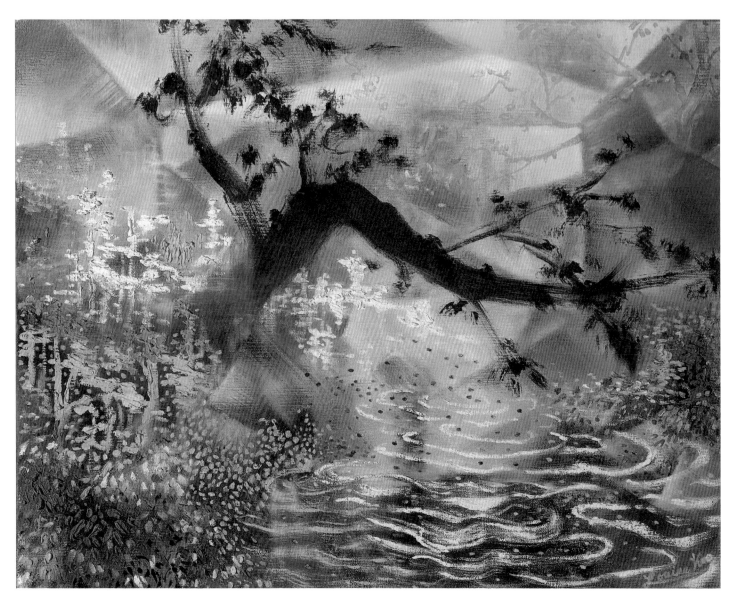

● 霞谷青林 The Sunset Valley
2008 油畫，比利時粗目麻布
Oil on Linen Canvas from Belgium
50 x 60.5 cm 19.6 x 23.8 inch

山林中，薰風濃濃襲面而來。是夏末？還是初秋？

暖陽下，山勢更多變，似遠？似近？面面各異。山中林木，大者威武挺拔。小者俊秀含情。有小溪從山谷中流過，依山勢而行，有寬有窄，時急時緩，似歌似頌。

忽見，崖邊有一株巨木，特立獨行地斜展而生。恰似「馬、夏」的樹姿。（馬遠、夏圭，兩位南宋的山水大師。其畫風，對日本山水畫的構圖，甚多啟發。）此景難得！即刻用心地，努力記在腦中，返回畫室，勾出草圖，當即作畫。

先以解析立體派的塊狀來處理空間。

用深淺不同暖色幾何狀，來安排霞谷背景。中景用不同深淺的青色，揮灑點出，近似「馬夏」的近樹及遠林。近景的水流，採明朝文徵明「萬壑爭流」圖之波浪。似水波又似氣流。視覺空間可近可遠，各處流覽自由翱翔。

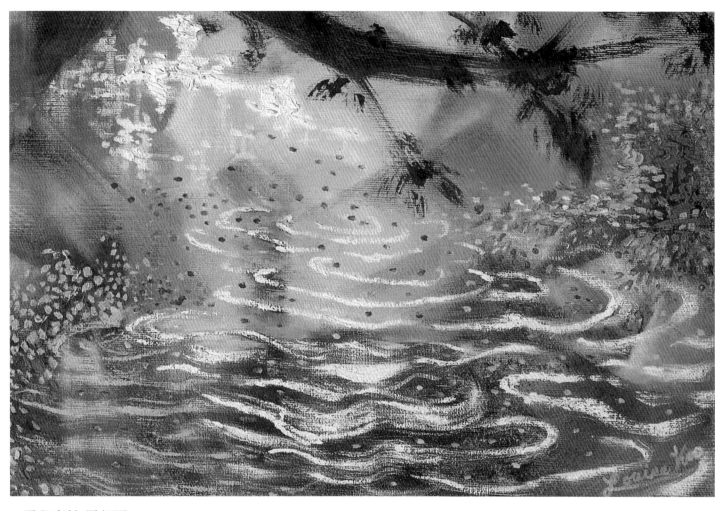

• 霞谷青林 局部圖

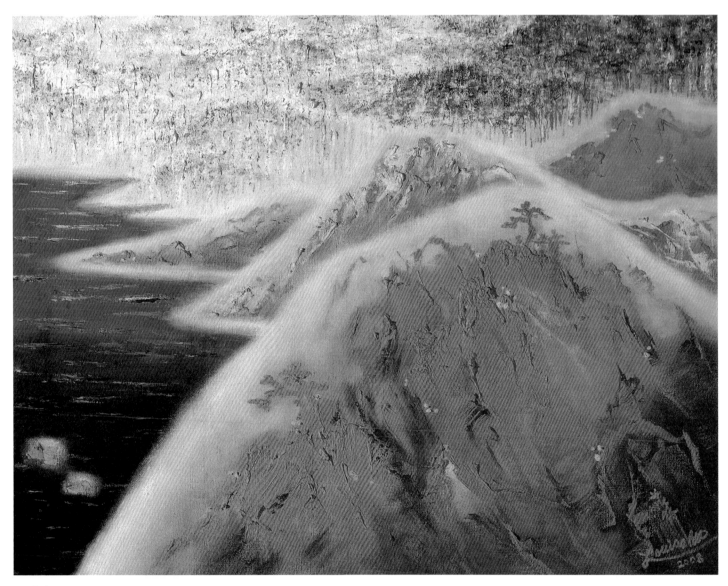

• 晴山 The Midsummer Hills
2008 油畫，比利時粗目麻布
Oil on Linen Canvas from Belgium
73 x 91 cm　28.7 x 35.8 inch

再三研讀馬諦斯（HENRI MATISSE, 1869-1954）的多本專書。並一再仔細欣賞、推敲他色彩安排的奧妙。感動之餘，不禁作本畫「群山」，試探討色彩運用的效果。

本畫的規劃重點：以大面不同色調的原色畫出山的層次，在某一色塊上，用深淺不一的同色系，以及多種不同筆法畫出山石與林木。

近山，以暖色，用大筆及畫刀厚料「皴」出中國畫山石的筆法；遠山，以冷色，小筆漸層堆砌，似印象派的筆法。

海水以深紫色烘托出亮麗晴朗的群山。結構緊湊，用色大膽，筆法有趣。

• 晴山 局部圖

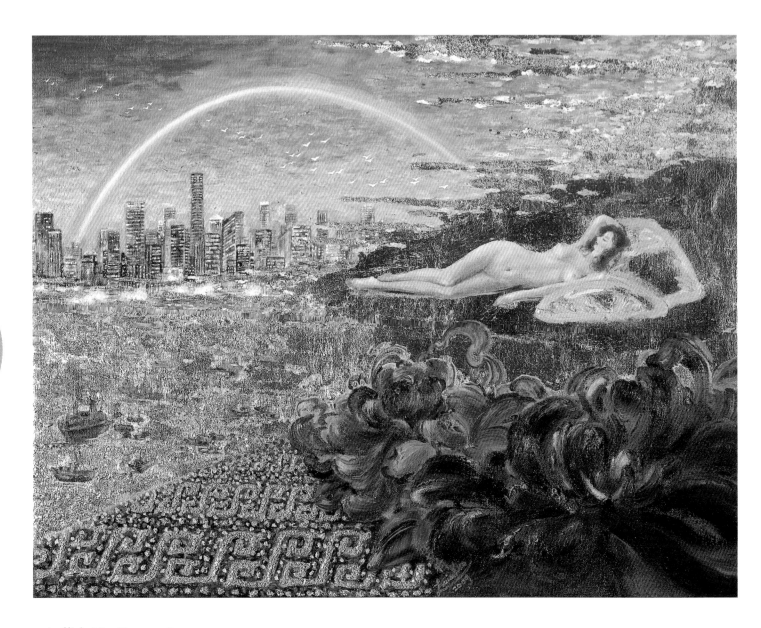

● 如夢令 The Dreamy City
2009 油畫，金箔，比利時粗目麻布
Oil, Acrylic, Gold Leaf on Linen Canvas from Belgium
91 x 116cm　35.8 x 45.6 inch

「如夢令」原是宋詞的詞牌名之一。按宋蘇軾詞注：「此曲本唐莊宗製，又名「憶仙姿」。宋朝女詞人李清照（西元 1084 年生）早期詞作之一：「昨夜雨疏風驟。濃睡不消殘酒。試問捲簾人，卻道海棠依舊。知否？知否？應是綠肥紅瘦。」

每次停留香港，我總被這城市亦中、亦西、亦古、亦今的特質吸引，在現代的環境中還保留了些許古老的文化點滴，令人十分著迷。

當朝陽初昇，曙光乍現；或日落黃昏，彩霞片片；偶有些許燈光從遠方林立的大樓中透露出來，給人如夢似幻的景像。我試將這份感觸，構思一幅融會古今中西的畫面。

構圖以不同大小、色調及題材的多個三角形組成。全畫以金黃色與紫色為主調，再漸層式地畫出色彩的變化。全畫有五個寫實的景物；其中，在畫面左下方的是戰國時代銅器的水紋或雲紋的圖案。時間與空間的鋪陳以「超現實」的組合。風格、用筆、用色則融合古今中西，個人特色強烈。

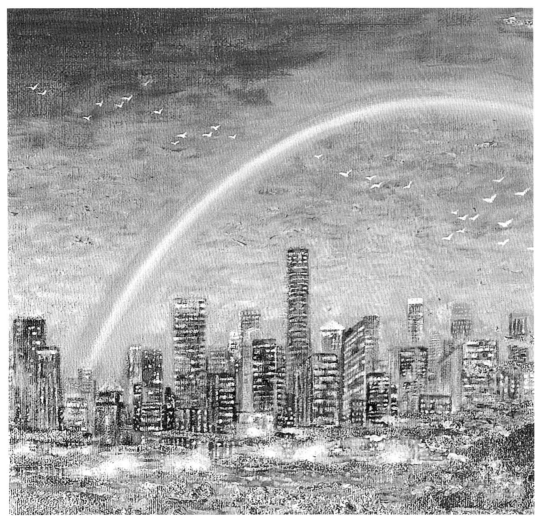

• 如夢令 局部圖

● 快樂的生命 The Joyful Life
2011 油畫，壓克力，畫布
Oil, Acrylic, on Canvas
60 x 60 cm 23.6 x 23.6 inch

海豚是我最喜歡的動物！雖然我對牠們並不熟悉但是從各種資訊。可以知道牠們是很有智慧，又性情和平的動物，現代科技探測海底，有時也需要海豚的協助！牠們是愛嬉戲的群聚動物，常常三三兩兩，同游逐。而且牠們長相也非常可愛！好像永遠帶著微笑！

我以隨意潑灑各種藍綠色，佈局出海洋。上端的金黃紅色及白光，洽似海面上的日光或彩霞映在水中，變幻無窮。

• 快樂的生命 局部圖

● 春日麗人行 The Spring Stroll
2013 油畫，畫布
Oil on Canvas
100 x 180 cm 39.3 x 70.8 inch

試以畫面四周，潑灑暗色彩，中間則潑黃桔各色！得一大略結構。在依色相，分別畫上天空雲彩，及地上樹木，並點上台灣春季盛開的櫻花，及些許幾朵牡丹。在山林中，各種樹木茂盛，春風中飄散著溫泉熱氣。這是台灣特有的資源。集此三景，試作台灣的「春日麗人行」。

• 春日麗人行 局部圖

B. 礁溪溫泉，湯屋麗人多，自在坦然地，享受大自然的清新！

C. 陽明山花季，常見賞花中，有美人漫步，人與花爭艷！

• 金秋之葉 The Autumn Leaves
2012 壓克力，畫布
Acrylic on Canvas
50 x 61 cm 19.6 x 24 inch

亞熱帶寶島台灣的秋天，很少有落葉。但是「金秋」這個名詞，多美啊！好吧！我來畫一張「金秋」時，飄落的「金葉」吧！

- ＜萬物齊同＞寶島珍藏之一 Formosa the Precious I
 2013 油畫，壓克力，畫布
 Oil, Acrylic, on Canvas
 136 x 196 cm 53.5 x 77.1 inch

莊子（名「周」字「子休」，大約西元前 369 年至 286 年間，「史記」推測在梁惠王、齊宣王同時）戰國時代（東周末年）宋國蒙城（今河南商邱縣人）。

莊子創作各式各樣的寓言故事，來說明他的理念。故事多有寧靜致遠的意境。《莊子》的〈齊物論〉簡言之，即是申論「萬物平等」觀。在第五章再度申說：「天地與我並生，而萬物與我和一。」

《莊子·齊物論》：「非彼無我，非我無所取」。語意「如果沒有他，我不會產生自我意識中的「我」。如果沒有「我」，物又如何感知到世間萬物呢？

因為「我」這個主觀意識，如果沒有相對的「他」者出現，就不能成立。莊子消除了「我」與「彼」對立的相對概念，眾皆平等的意見。將天地萬物合而為一的忘我境界，稱之為「萬物齊同」。來強調兼容並蓄的一面。

本畫構思，為表達在台灣山林之中的珍貴生物，有些仍然活躍在山林，有些已瀕臨為「保育類」的珍貴生物。另一些，現今可能已經滅絕。在群山峻嶺中，畫出十種珍貴動物。希望我們能珍惜這些稀有的生命！茲將這十二種動物，一一簡介如下頁。

《萬物齊同》—寶島珍藏動物介紹

林鵰 (Black Eagle)

林鵰為大型猛禽，雌雄鳥同型，全身大致上為暗褐色，黃眼珠，翅叉七支，尾羽約有 8 道不明顯的淡色橫紋，體重約 1.6 公斤，全長約 70cm，翼展達 180 公分，是臺灣留鳥猛禽中，翼展最長的。偏好原始樹木較多的山區，主要棲息於海拔 2500m 以下，之闊葉林與針闊葉混合林中。以蜥蜴、蛙類、其他鳥類的蛋及幼鳥主食。

樺斑蝶 (Danaus genutia)

樺斑蝶身體為黑色，有很多白色斑點。翅膀腹面呈鮮橙色，翅脈和翅邊緣為黑色，邊緣上有兩行小白點，展翅約 8.5 公分。樺斑蝶主要棲息在開放的郊野及花園。

梅花鹿 (Formosan sika deer)

梅花鹿體長約 150 公分，肩高 85~100 公分。喜歡群居，聽覺及嗅覺發達，擅長奔跑。毛色夏季為栗紅色，有許多白斑，狀似梅花；冬季為煙褐色，白斑不顯著。頸部有鬃毛，雄性第二年起生角，每年增加一叉，五歲成年後分四叉止。主要分布於東亞，生活於森林邊緣和山地草原區。食嫩草、成熟果食、小麥等。

黑面琵鷺 (Black–faced Spoonbill)

身高全長 (站立高度)50~85 公分，體重 1.4 公斤 ~2 公斤不等，展翼寬度約 130~142 公分。黑面琵鷺具有扁平如湯匙狀的長嘴，似琵琶，因而得名。全身覆蓋著白色羽毛，面部及嘴巴呈黑色，面部黑色裸露皮膚延伸至眼睛後方，腳黑色。到了即將繁殖時，牠們頭部長出黃色飾羽，頸圈也變成黃色。

《萬物齊同》―寶島珍藏動物介紹

台灣黑熊 (Formosan black bear)

體長 120~170 公分，肩高 60~70 公分，體重可重達 200 公斤。台灣黑熊全身烏黑，背覆粗糙但具光澤的黑色毛髮，最大的特徵便是胸前淡黃色或白色的 V 字型斑紋。為台灣陸地上最大型的食肉動物，也是原生的唯一熊類。分布區域限制在海拔 1000~3500 公尺高的山上。雜食性，以植物莖葉和果實為主食，並喜食蜂蜜、蜂蛹。

八色鳥 (Fairy Pitta)

八色鳥的羽毛分別為綠色、藍色、黃色、栗褐色、乳黃色、紅色、黑色、白色，身長約 18~20 公分，翼長約 12 公分，平均體重約為 90.2 克。常單獨或成對散居在濃密闊葉林、竹林的底層、或接近人居住的森林邊緣，出現區附近常有水域或河流，飛行快速但通常距離不長。以地面昆蟲、蝸牛、蟬的幼蟲和蚯蚓為食。

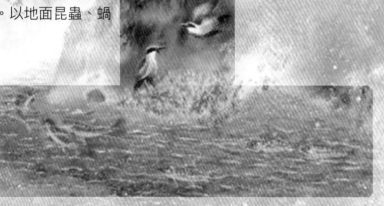

櫻花鉤吻鮭 (Oncorhynchus masou formosanus)

位於亞熱帶的溫帶性魚類，只產於台灣的櫻鮭亞種。身體側扁成紡錘狀，背部青綠色，腹部為銀白色，體側中央有橢圓形雲紋斑點。櫻花鉤吻鮭身體兩側，在側線上具有 8~12 個黑褐色橢圓橫斑，背部至側線間也散布著 5~9 個青褐色卵圓斑，為牠的重要特徵。必須生長在水溫攝氏 16 度以下的溪流中，分布於大甲溪、雪霸國家公園。以昆蟲的水棲幼蟲為主食。

櫻花鉤吻鮭有迴游性，會從大海朔河而上回到牠出生的河流上游交配、產卵。雌魚產卵後不久就會死亡，雄魚則順河而下回到大海。魚卵在河流上游孵化後，稍長會再往下游出海，成熟後又回老家交配、產卵，如此循環不已。

綠蠵龜 (Green sea turtle)

長可達 1~1.5 公尺，重可達 100 公斤以上。綠蠵龜的主食為海中的海草與大型海藻，因此體內脂肪累積了許多綠色色素，呈現淡綠色，也因而得名。背甲的花紋與顏色變化極大，多數個體背甲的盾板上有間雜黃、棕、綠等顏色放射狀花紋，有些則呈現墨綠色至灰黑色。

《萬物齊同》—寶島珍藏動物介紹

雲豹 (Formosan clouded leopard)

身長 60~100 公分，尾長 50~90 公分，體重約 16~23 公斤。雲豹具有褐黃色皮毛，額頭至肩部有數條黑色縱帶，特色是頸側及體側具有大而形狀不一、深色邊緣的「雲形黑斑塊」，因此得名。棲息地為原始或次生闊葉林、混合林或針葉林。肉食性動物，會捕食中小型動物，亦會潛伏於樹上，等待獵物自下面經過時飛撲而下。雲豹是晨昏活動頻繁而偏夜行性的動物，常單獨活動。白天棲息在樹幹上或斷崖的岩石下面，到夜晚才現身伏擊行徑上的動物。但牠並非完全是樹棲性，也常在地上行走或是撲追動物。近研究顯示，「台灣雲豹」可能已經滅絕。東南亞山區或許有其他類型雲豹。

冠羽畫眉 (Taiwan Yuhina)

身長 12~13 公分，翼長約 6 公分。頭上有龐克頭似的栗褐色羽冠，側邊黑色。黑色的過眼線和弧形頰線，將臉頰圍出一塊三角形，相當逗趣。主要以昆蟲、果實、花蜜和花粉為食，在花季期間常可看見牠們倒掛在枝頭吸食花蜜。鳴聲宏亮悅耳，極為活潑，乍聽音似「to meet you」。為台灣特有種，足跡遍布海拔 700~3300 公尺之間，是中、低海拔山區普遍的留鳥。

藍鵲 (Taiwan Blue Magpie)

海豚 (Dolphin)

全世界共有近 62 種，分布於世界各大洋。各種海豚身長從 1.2 至 9.5 公尺，重量 40 公斤至 10 噸不等，為哺乳動物。主要以魚類和軟體動物為食。海豚是社會性的動物，一群海豚的數量一般可達十幾頭。海豚個體之間用各種聲音交流，還會發出超聲波作回聲定位之用。

身長約 65 公分，翼長 18~21 公分，尾長約 40 公分。藍鵲嘴巴及腳皆為鮮紅色，頭至頸、上胸為黑色外，全身均為寶藍色；中間尾羽兩根特長，末端白色，其餘尾羽末端先黑後白。生性兇悍，常攻擊其他鳥種。棲息於 300~1200 公尺的低海拔闊葉林或次生林。為雜食性鳥類。

海豚的大腦有兩個半球可以輪流休息，所以也可以說海豚是不需要睡覺的。海豚沒有規定的睡眠時間，牠們睡覺時，通常會浮近水面，而且只會休息其中一邊的腦，而另一邊則繼續運作，因為在海洋中，若牠們處於熟睡狀態便會很容易受到敵人的侵襲，而不能逃脫。

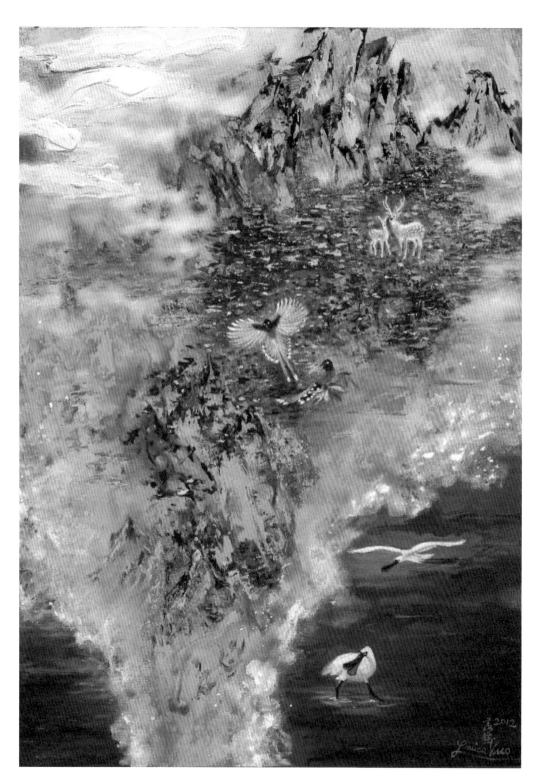

● ＜萬物齊同＞寶島珍藏之二 Formosa the Precious II
2013 油畫，壓克力，畫布
Oil, Acrylic, on Canvas
90.9 x 65.3 cm 35.7 x 25.7 inch

寶島台灣，中央多山，最高大者為「玉山群峰」（在南投縣、嘉義縣與高雄縣之間），玉山的主峰海拔 3,000 公尺以上。眾多 1,000 至 2,000 公尺高的群山，峰湧在主峰之南。

山上有時晴空萬里，可遠眺氣勢磅礴的群山峻嶺；有時，雲捲霧起見雲霧繚繞，群山之間，如幻似夢。

山中多瀕臨絕種的保育類稀有動物及植物，如：梅花鹿、台灣藍鵲，及黑面琵鷺。

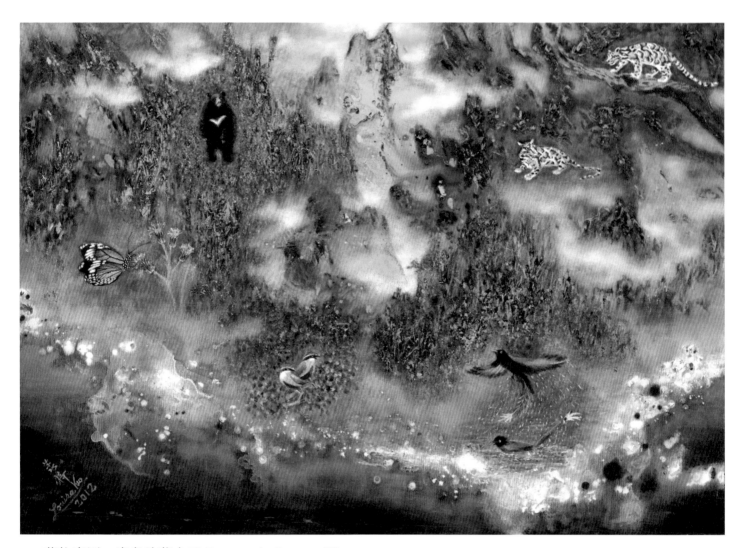

● ＜萬物齊同＞寶島珍藏之三 Formosa the Precious III
2013 油畫，壓克力，畫布
Oil, Acrylic, on Canvas
65 x 90.9 cm 25.5 x 35.7 inch

台灣西海岸，是阿里山山脈，是台灣高山中開發最早的區域，也是最著名的觀光風景區之一。

由於多年來遊客造訪量過多，山中的珍貴動物多已遷徙他處。但珍貴植物仍然不少；如台灣杉、柳杉林、紅檜木等神木，以及台灣的「一葉蘭」……。鳥類則有七色鳥、樺斑蝶等。

「台灣雲豹」因早年即被獵殺，現已絕種。台灣黑熊及梅花鹿，經過復育，已見成效。

- 彩色的對聯 The Double Happiness
 2013
 壓克力，畫布　Acrylic on Canvas
 126 x 40 cm(單幅) 49.6 x 15.7 inch

兩幅直立對聯，也可分別欣賞。

以橘紅及桃紅兩色的抽象圖案為底，畫出立體感的圓柱。以探討繪畫立體的視覺效果。

再以深淺不同的藍色及綠色厚料，畫出厚料立體的水珠流滴形。有對比色，互相爭艷的趣味。

• 上林日暖 The Early Summer
2013 綜合媒材，畫布
Mix Media on Canvas
72.7 x 91 cm　28.6 x 35.8 inch

神話故事敘述，當春末夏初，花木繁茂，綠草如茵的花園中，三三兩兩少女舞蹈其中。此情此景神仙也羨慕！
「花與人爭豔，無限嬌。葉似翠玉綠，春意好！近觀似錦繡，天工巧。遠賞慰我心，情境妙！」

● 天邊一朵雲 The Maternal Love
2013 油畫，畫布
Oil on Canvas
120 x 45 cm　47.2 x 17.7 inch

不論在綠茵的大地上，藍海旁，碧空中。母親的愛，就像各色大大小小層層的紅心，在等待著兒女。

兒女是天空一朵白雲，自由自在地逍遙在碧空中，不會停留下來，重返父母懷中。這是自然的進化，也是要面對的事實。

你我曾是如白雲逍遙的遊子。如今空有展臂等待的愛心！

● 智者 The Wise
2013 油畫，壓克力，畫布
Oil, Acrylic, on Canvas
100 x 72.7 cm　39.3 x 28.6 inch

《中庸》說：「智仁勇三者，天下之達德也。」

《論語》經典名句「智者不惑，仁者不憂，勇者不懼。」

智者不惑以示佛、仁者慈悲憫眾生、勇者無懼四大空。無我所以能大悟，無我所以能大悲，無我所以能大忍。

本幅「智者」，以「藍白兩色」的「DNA」圖案，佈局在黃、紅色，像似血肉之軀的底色上。「智者」的「DNA」是不會被困惑的。

• 仁者 The Benevolent
2013
油畫，畫布 Oil on Canvas
100 x 72.7 cm 39.3 x 28.6 inch

《中庸》說：「智仁勇三者，天下之達德也。」

《論語》經典名句「智者不惑，仁者不憂，勇者不懼。」

智者不惑以示佛、仁者慈悲憫眾生、勇者無懼四大空。無我所以能大悟，無我所以能大悲，無我所以能大忍。試以繪畫三幅，聊表心中對三達德的嚮往。

本幅「仁者」，「人」在中央，周圍的色彩，代表環境四周的各種變化，能「慈悲」以對；不為所惑。

● 勇者 The Brave
2013 油畫，畫布
Oil on Canvas
100 x 73 cm　39.3 x 28.7 inch

《中庸》說：「智仁勇三者，天下之達德也。」

《論語》經典名句「智者不惑，仁者不憂，勇者不懼。」

智者不惑以示佛、仁者慈悲憫眾生、勇者無懼四大空。無我所以能大悟，無我所以能大悲，無我所以能大忍。

本幅「勇者」，在藍天與綠地之中，勇者的「力量」，無懼地展現在天地之間。

• 陶然醉賞金秋林 The Autumn Feast
2013 油畫，壓克力，畫布
Oil, Acrylic, on Canvas
72.7 x 90.8 cm 28.6 x 35.7 inch

憶芝加哥，初秋金楓片片，密西根湖畔，涼風陣陣吹落枝頭黃葉。瞬間綠茵恰似披上金裳。

三五好友賞秋，不覺醉臥林中。

● 繁花逐香 The Botanic Garden
2013 油畫，畫布　Oil on Canvas
50 x 60.5 cm　19.6 x 23.8 inch

參觀私人植物園。主人喜愛薰衣草，在一片深淺多變的紫色中。種些各色大小不一的花卉。綠紫、黃紫是對比，
紅紫是協調。再點綴些許小白花，頓時使花圃顯得熱鬧又溫馨。

- 錦瑟華年 The Magnificent Years
2013
綜合媒材，畫布　Mix Media on Canvas
73 x 90.5 cm　28.7 x 35.6 inch

再讀李商隱的七言律詩「錦瑟」，更為感動！（「瑟」為絃樂器的一種。「錦瑟」為繪紋如錦之「瑟」）

李商隱（約西元 813-858，得年約 45 歲。晚唐文宗、武宗及僖宗初期），少時即文采畢露，聞名當世。年少喪父，中年適逢朝內政爭，他的仕途坎坷，人生歷程不平。曾三次離京，遠赴廣西四川，隨人作幕僚，悒悒不得志。妻王氏病故，他深受打擊。曾返回長安。不久罷職回鄭州閒居。旋即病逝。

他的一生命運多舛，漂泊無定的生涯對他的詩風影響甚巨。他的詩常以愛情相思為題，意境飄渺，詞藻精麗，讀來令人迴腸盪氣。但因為寫得較為隱晦曲折，後人解說紛紜，穿鑿附會者更不在少數。許多情愛描述「意多誠摯，詞不輕挑」。許多詩中之意不便明言，常借男女之情寄託詩篇，而暗喻自己身世之感嘆。不少詩作寄情於有無之間，且與「晚唐」時代知識分子的心理息息相通。

• 錦瑟華年 局部圖

● 繁華 The Elegant Estate
2013 油畫，畫布
Oil on Canvas
60.3 x 72.6 cm 23.7 x 28.5 inch

追憶曾造訪歐洲古宅。窗外灑進一片耀眼的陽光，照亮室內古典式的傢俱，是驚喜也是對比。

桌上一盒新剪下的鮮花，帶給古宅活潑的生命力！

房間的氛圍，依然古雅，卻憑添無限生機！

● 露凝香 The Icy Fragrance
2013 油畫，壓克力，畫布
Oil, Acrylic, on Canvas
61 x 72.4 cm 24 x 28.5 inch

偶見一種牡丹。花瓣白中淡淡地浮現冷青、冷銀、冷金。使我流連久久不忍離去。而且輕淡的香氣。猶如不施脂粉的美人。高雅端莊，含蓄動人！

- 聚 The Happy Meeting
 2015 油畫，壓克力，畫布
 Oil, Acrylic, on Canvas
 91 x 117 cm 35.8 x 46 inch

在一個非正式的集會場地，熱心的人們聚集一堂，為籌劃推展公益活動而努力。在熱烈討論的過程中，大家先後發言，此起彼落，溫馨又明快。令我深為感動。地球村在藍天白雲下，不論晝夜，溫暖的天地總會反哺給世人，盞盞有形或無形的明燈，讓人們有能量繼續為公益而努力。

● 四季相遇
2015 油畫畫布
Oil on Canvas
92 x 118 cm 36.2 x 46.5inch

友人喜愛戶外生活，多年尋尋覓覓，終於找到了一棟幾乎四面有景的、臨山面水的住宅，此屋條件難得，她就
自己加建了一個大大的溫室暖房；但她又愛四季分明的景，所以就種了四季不同的花草植物：春天的牡丹豔麗，
夏日有河水潺潺，秋來風舞黃葉，冬至窗外雪花紛飛。她將這些四季美景攝影下來，寄給我，要我替她畫這融合
四季美景的一幅畫！對我而言是一種享受，更是一種挑戰！試作此畫以解自己之惑！也回應了好友之求！

● 四季相遇 局部圖（一）

● 四季相遇 局部圖（二）

● 海角一樂園
2016 油畫，壓克力，畫布
Acrylic and Oil on Canvas
88 x 126 cm 34.6 x 49.6inch

在海邊的河流出口處，岸邊野花遍開綠意盎然，家禽過得很快樂，吸引野鳥也來湊熱鬧，還有一些小動物，有龜有兔，牠倆會賽跑嗎？對面大樹下的大猴子，好似想做仲裁地露出一抹狡點的微笑，這表情在人類也很常見，如何做到雙方不得罪？豈有是非嗎？

遠方天空，群群歸巢的鳥兒，雁形而飛，令人感動！河濱、海岸還有戲水的野鴨，三三兩兩，悠遊自在。這正是海角的樂園啊！

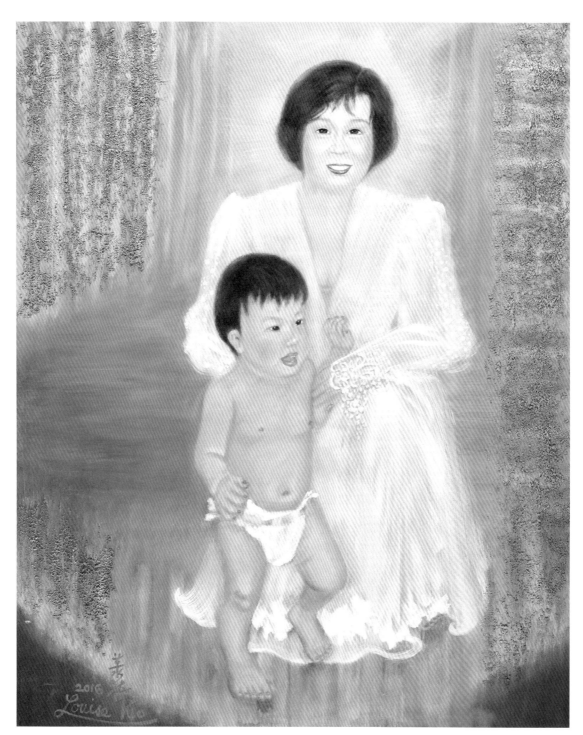

- 母與子 Susan and her Baby
2016 油彩，畫布
Oil on Canvas
90.5 X 73 cm 35.6 X 28.7inch

我自 1998 返台，就認識 Susan Lee。當時她的第三位寶寶（暱稱：阿弟）剛出生，年輕的少婦，既成熟又美麗，而且在家是賢妻良母，同時也兼顧自己的興趣和活動，如：羽毛球、跳舞。她 18 歲時已打下素描和油畫的基礎，後來留學日本，就讀早稻田大學的法學研究所碩士，專攻刑法，返台後不斷精進繪畫。

如今阿弟已經赴美讀大學，Susan 仍然美麗如昔，這幅畫我歷經 18 年，終於在 2016 的夏季完成了。畫中人物是寫實的，背景是幾何形結構，粉藍紫的色調，既浪漫又理智氛圍，恰似 Susan 的個性。

● ＜哥倆好＞之一 Brotherhood I
2016 油彩，畫布
Oil on Canvas
36 X 50 cm 14.2 X 19.7inch

在台北家居生活時，育有兩子，兄弟兩人相差三歲。當時 兄 Mike（陳明玄，4 歲），弟 Larry（陳朗玄，1 歲），他倆從小的印象，至今都深刻地烙印在我心中。

直到近年，創作漸多，不禁想起要替他倆幼年的模樣作畫，便從往日的相片中，去追尋他們生活的形象。

● ＜哥倆好＞之二 Brotherhood II
2016 油彩，畫布
Oil on Canvas
50 X 36 cm 19.7 X 14.2inch

從小 Mike 就喜歡棒球，參加了小學的棒球校隊，Larry 還太小，沒有可以參加的校隊，但他以哥哥為榜樣，向他擊掌加油！

我以十天的時間，分別完成這兩幅畫，作為紀念。

- 彩色人生
 2016 油畫，粗目畫布
 Oil on Linen Canvas
 30 x 48 cm 11.8 x 18.9 inch

人生是多彩的！是多變化的！依每個人在不同時間、不同空間、心理的不同及生理的不同，而有各種變化。

我以這小尺寸的畫布，隨意揮灑或點綴我喜愛的顏色。作一種實驗性的，色彩結構及組織的安排。以就教於各前輩方家，及各同好畫友！

名畫賞析

米開蘭基羅 (1475-1564)
三個時期的聖殤像 (Pietà)

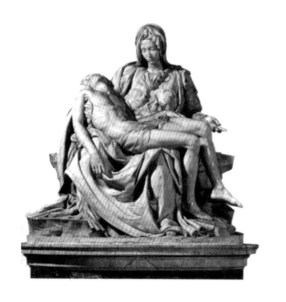

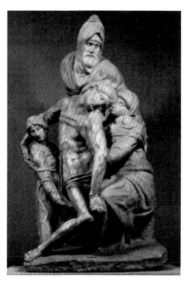

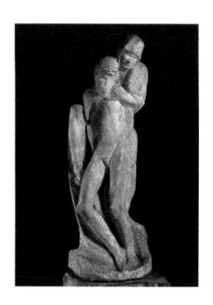

Pietà
1499-1500（24-25 years old）
Height 174cm
St Peter's, The Vatican.

Florence Pietà
1550-1555（75-80 years old）
Height 226cm
Museo dell'Opera del Duopmo,
Florence.

Rondanini Pietà
1552-1564（77-89 years old）
Height 195cm
Museo del Castello Sforzesco,
Milan.

一、大師的藝術之路

　　米開蘭基羅是藝術史上，空前令人震撼的雕刻家。他具有畫家、雕刻家、建築師和詩人等多重身份，他的雕刻作品最為人所推崇。他不僅雕刻出人物的形象，更賦予雕塑人物的靈魂。

　　1475 年 3 月 6 日他出生於佛羅侖斯的中產階級家庭，他父親是佛羅侖斯市的駐地執政官，適逢文藝復興鼎盛時期，歐洲興起一股文化新生的力量，孕育出不少重要的藝術家，米開蘭基羅是其中最重要的藝術家之一。在他六歲時母親逝世，父親將他托付到一戶石匠的家庭照顧，自此時起他就與雕刻結下終生之緣。

　　米開蘭基羅從小就展露固執的個性，儘管他父親送他到古典文法學校就讀，他對藝術的熱愛遠超過文法學術課程。1488 年 (13 歲時) 他獲允在名師基蘭迪歐 (Ghirlamdaio) 門下受教，在學徒生涯中，他深研基本繪畫技巧，包括裸體模特兒素描，奠定了他對人體的精湛表達。

　　離開學徒生涯後，1489 至 1492 年間他加入羅倫佐麥迪奇家族的藝術收藏宮 (Lorenzo de' Medici's palace)。當時麥第奇家族把持了整個 15、16 世紀佛羅侖斯大部分的政治勢力，並極力提倡農商發展，在佛羅侖斯圖書館，建立麥第奇家族的藝術品收藏。羅倫佐是當時佛羅侖斯的統治者，他贊助藝術發展，幫助許多藝術家，其中包括米開蘭基羅和達文西。

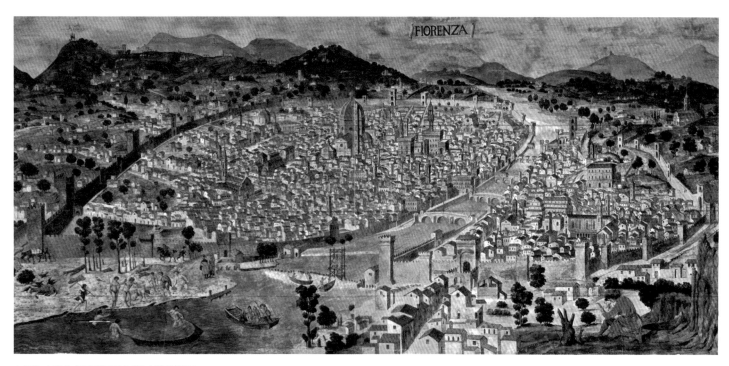

1470-1490 年間佛羅侖斯 (俯看圖)

　　在他的收藏中有許多古希臘的雕塑品，因此逐漸培養米開蘭基羅對於雕塑的熱愛。羅倫佐身兼藝術贊助者、學者與詩人。他的宮廷中，哲學家與藝術家們致力於復興古希臘羅馬的文化思潮，引領藝術與學術的百花齊放。羅倫佐甚至安排當時才十多歲的米開蘭基羅住在宮中並付他薪資。

1496 年米開蘭基羅前往羅馬，當時他的作品已受到讚賞，且廣受邀約創作。1498 年，米開蘭基羅接受法國教廷大使樞機主教之約，開始雕刻一尊《聖殤像》（Pietà，也有翻譯作《聖母哀慟像》）。翌年 (1499 年) 作品完成，展示於人，大家都難以置信，這麼完美感人的雕刻出自年僅 23 歲的米開蘭基羅之手。這件作品使他一炮而紅，迄今仍廣為流傳，現藏於梵蒂岡的聖彼得大教堂。當時為了驗明正身，

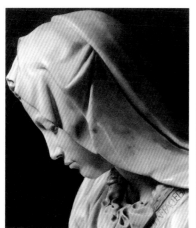

他將自己的名字刻在聖母胸前斜披的衣帶上，而這是他唯一一件刻上自己名字的雕刻作品。

聖觴像 (Pietà) , 1499, 衣飾帶上的簽名

1534 年 (59 歲)，他離開佛羅侖斯，定居羅馬，直到他去世。 同年，他再度接受了西斯汀教堂祭壇的壁畫，《最後的審判 (The Last Judgment)》，這件壁畫於 1541 年完工，歷時 7 年，當時他已 66 歲。

生命的最後 20 年，他開始探索建築、雕塑與人體之間的關係，他曾寫道『建築物架構的組合元素，就好像人體的四肢』。米開蘭基羅在晚年，對宗教有更深、更虔誠的崇拜，他全心唯一要做的，就是宣揚「主的榮耀」。他寫詩、作畫、雕刻，以及設計教堂建築，

[側面特寫] 聖母的面容

[特寫] 聖母的面容

這一切都為了宗教信仰而工作。1547 年 (72 歲)，他被任命為首席建築師，奉獻全身的心力建造聖彼得大教堂的拱頂。晚年他也寫了許多出色的詩篇。

在 1550 年米開蘭基羅 75 歲時，他著手做第二件《聖殤像》（在佛羅侖斯主教堂）。五年後他因不滿意而幾乎將這件《聖殤像》毀掉。

1552-1564 年 (80 歲) 在米蘭的 RONDANINI 做第三件《聖殤像》，歷時 12 年，但尚未完成，他就與世長辭，享年 89 歲。在他逝世的前幾天，他還在製作這尊 Rondanini Pietà！

二、青年期，一鳴驚人之作

（現存：梵蒂岡的聖彼得大教堂）

1499 年《聖殤像》大理石雕刻的作品，是典型文藝復興時期，左右平衡的「三角形」構圖；以聖母的頭為頂，以聖母的裙襬為底，基座是工整的方型。雕刻的手法十分寫實細膩，極為生動感人。

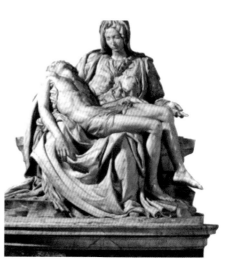

聖觴像 (Pietà), 1499, 174 × 195cm, 大理石 , St Peter's, Vatican

在《聖殤像》中，聖母沉著而哀慟的姿勢與容顏，使觀者感受到聖母的心情。聖母的右手抱托著耶穌的上身，而左手掌心向上平揚，手指輕柔無力地半開，傳達了聖母心中的無奈與哀傷。受難的耶穌，身體無助地橫躺在聖母的雙膝上，臉向上，雙眼微閉，表情平靜。

在文藝復興時期 (Renaissance)，以至巴洛克 (Baroque) 及洛可可 (Rococo) 時代的藝術家們，對於衣服折紋、材質及飾品，無論是繪畫及雕刻都極盡寫實之能事，米開蘭基羅當然更不在話下，他對人體的筋骨及肌膚的刻畫更是無瑕可擊。重要的是，他對於人物心理層面的情感表達，琢磨得深刻感人。他的作品，是有思想內涵的。整體「結構」嚴謹中有變化，而且在含蓄中充滿生命力的渲染。是知性與感性的結合！

關於這件作品的聖母與耶穌的面容，常引起後人討論的是：「聖母年輕的容貌，相對於耶穌成人的容貌」。關於這點，有以下兩種資料的說法：

（一）聖母年輕的容貌與耶穌的成人形象，在藝術史家瑞何 Gilles Nérel 在《Michelangelo》書中對這一點的詮釋是：「米開蘭基羅認為，耶穌以肉身顯現，他是會變老的。無須為了神蹟而掩蓋了他的人性。並引述米開蘭基羅說：『不要驚奇，我要表現的是：最純潔神聖的聖母，耶穌的母親 (the most holy virgin, mother of God) 的面容，比她實際年齡看起來年輕很多。而我把聖子耶穌表現就像他該有的年齡。』」

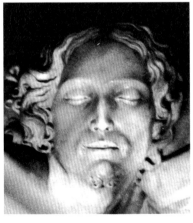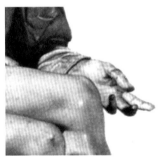

（左）耶穌基督的面容特寫
（右）聖母的手部特寫

（二）米開蘭基羅曾告訴他的學生康迪維 (Condivi)（也是米開蘭基羅生前完成的第二本傳記的作者）：『你知道嗎？貞潔的女人比不貞潔的女人，能保持年輕的氣息與容貌。更何況，因為純潔的聖母，甚至從未被任何一丁點猥藝的慾望干擾過。』

在這件作品中，其實，米開蘭基羅是注入了自己的想像力。

米開蘭基羅要表達的是：成年的耶穌形象，與年輕容貌的聖母，成對比。以此強調：「聖母是永恆聖潔的！」

1499 年米開蘭基羅的這件《聖殤像》，與同主題、其他的藝術家們的作品相比；米開蘭基羅，對「美」的傳達，似乎比「悲」多。也可以說：其他藝術家，較多極盡強調聖殤像的「悲」之能事；卻無法呈現出，米開蘭基羅將「美」與「悲」在藝術上融合得深刻又感人！

三、《聖殤像》中聖母與達文西的《岩窟聖母》之比較

在 1499 年的《聖殤像》，以方形「基座」為準的正面來看，米開蘭基羅所雕刻的聖母，與達文西 (Leonardo da Vinci) 早 15 年前在米蘭所完成的油畫《岩窟聖母 (The Virgin of the Rocks 1483-1485 巴黎羅浮宮)》，兩件作品中的聖母相較；前者是三度空間的雕刻，後者是二度空間的油畫，但兩者的聖母姿態、容貌、神情卻頗有相似之處。《岩窟聖母》當時有三個版本：

（一）1485 年的 (198.5 × 123.2 公分) 達文西畫的，現藏巴黎羅浮宮；

（二）1488-1490 年 (198.5 × 120 公分) 是達文西與學生所畫的，現藏倫敦國家畫廊；

（三）1495 年 (119.5 × 144.5 公分) 是北歐無名氏畫家所畫的，現藏丹麥哥本哈根美術館。

這三幅畫中的聖母，都十分相同，較有差異的是畫中背景的山石。

達文西生卒 (1452-1519) 比米開蘭基羅年長 23 歲。而達文西的《岩窟聖母》完成時間（1485），比米開蘭基羅的《聖殤像》早 14 年。在文獻上的資料記載，這兩位文藝復興的大師，當時雖然相識，卻並無深交。但是以地緣關係來看 (佛羅侖斯、米

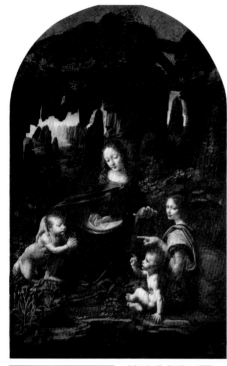

蘭），在這14年當中，米開蘭基羅很有可能，欣賞到達文西的《岩窟聖母》畫，受到影響，而表現在《聖殤像》作品中。

（上）岩窟的聖母 (The Virgin of the Rocks), 1483-1485, 達文西, 198.1 × 123.2cm, 巴黎, 羅浮宮

（左下）岩窟的聖母 (The Virgin of the Rocks), 1483-1485 達文西, 聖母的面容

（右下）聖觴像 (Pietà), 1498-1499, 聖母的面容

四、雕刻與壁畫之比較

(雕刻第一件《聖殤像》與壁畫《最後的審判》中，聖母與耶穌的比較)

距離第一件 1499 年《聖殤像》完成 35 年後，當時 59 歲的米開蘭基羅，開始著手他在西斯汀教堂的壁畫《最後的審判》(1536-1541，歷時 7 年，面積 1700X1330cm)。這是他繼西斯汀教堂 (Sistime Chapel) 的天棚 (ceilimg) 畫之後的另一件偉大壁畫，當《最後的審判》完成時，米開蘭基羅已經 66 歲。

壁畫與雕刻，兩者是不同的媒材。再則 1499 年的大理石雕刻《聖殤像》與 1541 年完成的壁畫《最後的審判》中的聖母與耶穌，在創作的時間上，兩件作品相隔 35 年。米開蘭基羅在他思維及感情的表達手法上有顯著的不同。更重要的是，《聖殤像》與《最後的審判》，兩者主題不同，因此聖母與耶穌的姿態動作、面容表情，也相距甚遠。

以米開蘭基羅 23 歲時的雕刻《聖殤像》，與 66 歲時的壁畫《最後的審判》，從這兩件作品中，作一個比較他對聖母及耶穌不同的詮釋：

（一）　佈局與姿勢的比較：

《聖殤像》中的聖母坐著，一手扶抱受難的耶穌，橫躺在聖母的雙腿上。兩人一直一橫、一前一後，是靜態的；《最後的審判》中的聖母與耶穌，兩位佈局在巨大壁畫的中央。聖母身體 S 型，側坐在後，雙手交疊胸前。耶穌身體正向，雙腿一曲一直，立而行，有動感地向前。尤其雙手，一高舉，一放胸前，更強調了「審判」這個主題的說服力。米開蘭基羅將聖母與耶穌兩人的臉，都以半側面畫出，一向左、一向右，加強了畫面的緊湊「張力」。

最後的審判 (The Last Judgment), 1536-1541, 耶穌基督和聖母特寫

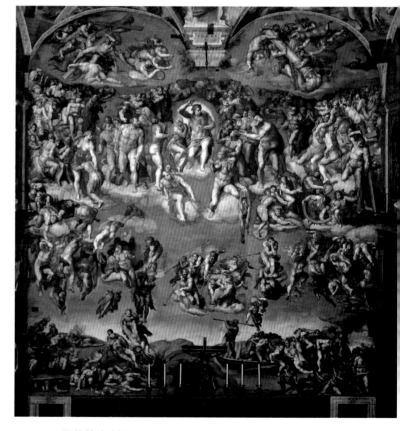

最後的審判 (The Last Judgement), 1536-1541, 1700 × 1330cm, Sistine Chapel, Vatican

（二） 面貌與表情的比較：

《聖殤像》中，聖母的表情充斥著無奈的哀慟，容貌年輕。而《最後的審判》中的聖母表情流露出為受審判的蒼生感到憐恤與悲苦，聖母的容貌是成熟的婦女。

[比較] 聖母的面容：（左）聖觴像，1499 ；（右）最後的審判，1536-1541

[比較] 耶穌的面容：（左）聖觴像，1499 ；（右）最後的審判，1536-1541

《聖殤像》中，耶穌在受難後，平靜地閉目，無力地橫躺在聖母雙膝上。貌似中年。《最後的審判》中，耶穌表情的冷靜、沈穩，更貼切『審判』這個題目。在壁畫中，耶穌較為年輕壯碩的身材，是一般耶穌的畫像中，比較少見的。他有力肯定的姿勢表達出審判的力量，由此，也可體會出米開蘭基羅為藝術，所投入的主觀心力。他要將「審判」這個主題，表達得更強而有力！

五、米開蘭基羅不滿意的《聖殤像》

年齡對米開蘭基羅似乎並無影響。他的天才和毅力讓他需要以創作的行動力來宣洩。他有堅定的性格，不懈的體力。瓦沙雷 Vasari(米開蘭基羅在世時第一本傳記的作者)，也是他的好友說：「米開蘭基羅的天才和毅力，須要以創作行動來宣洩。」他睡眠時間很少，經常日以繼夜地工作。米開蘭基羅

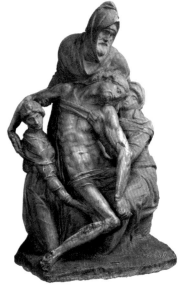

（左）聖觴像 , 1550, [特寫] 老人的面容
（右）聖觴像 , 1550, 高度 226cm, Marble, Museo dell'Opera del Duopmo, Florence

自己曾說，能為宗教工作就會使自己健康。

1550 年在米開蘭基羅 75 歲時，他第二次以《聖殤像》為題目，製作了這件共有四個人物的《聖殤像》。史料上記載，他原來計畫雕刻這尊《聖殤像》，一則為了自娛，同時也為了裝飾佛羅侖斯大教堂的祭壇；因為他希望，自己死後能埋葬在自己的故鄉佛羅侖斯大教堂。

這第二件《聖殤像》，高 226cm，在佛羅侖斯大教堂，也稱為《佛羅侖斯的聖殤像》，他雕刻出四個人物，每個人物的尺寸，都比真人高大。在最早的聖經繪畫中，常有四人一組的《聖殤像》，除了耶穌及聖母之外，其他兩人為信徒抹大拉的馬利亞 (Mary Magdalene)，以及長者聖約瑟 (St. Joseph)。

在這件《聖殤像》中受難的耶穌，在前方中央，由周圍三人扶托著耶穌。而後面站立著，頭戴僧侶風帽有鬍子的老人，根據米開蘭基羅的傳記作者瓦沙雷 (Vasari) 的資料，認為這個老人聖約瑟的面容，米開蘭基羅刻的是他自己的面容。老人的臉部表情充滿了，溫馨地憐憫。老人的手托扶著受難的耶穌基督手臂，似乎要將耶穌拉起。老人的形像及表情，相較於 1499 年的《聖殤像》，看出晚年的米開蘭基羅，雕法刻工比年輕時似乎豪邁，但是也更直接、更感人！此外，這件作品的基座是不規則的方型，不多加修飾琢磨，這也與第一座聖殤像規矩正方形的基座，很不同。

從人物的佈局來看，這件《聖殤像》中，他將老人雕像的重要性，取代了聖母。這與他 23 歲時作的第一個《聖殤像》，在觀念上有明顯不同。這種近似「移情」的手法，米開蘭基羅似乎，完全釋放了自己內心的憧憬。

由於米開蘭基羅個性，力求完美，如果有些微的不滿意，他會把作品摧毀，既使前功盡棄，也在所不惜。這件在佛羅侖斯的《聖殤像》，在尚未完成時，米開蘭基羅在不滿意心情下，他要毀了這件《聖殤像》。當時幸好，及時被他的佣人安東尼奧 (Antonio) 竭力懇求及阻止之下，才免於完全被毀掉。據記載，他不滿意的原因有二：其一，因為這塊大理石的材質有瑕疵，有些火山的熔渣夾雜。其二，米開蘭基羅本人，對自己的作品不滿意，要將之毀掉。

不久之後，米開蘭基羅的朋友，佛羅侖斯的一位雕刻家考加利 (Calcagni)，繼續將這件雕刻完成，才留下現在這件佛羅侖斯的《聖殤像》。

鍊及藝術經驗的累積之下，這件未完成的《聖殤像》呈現出他的心智思想，及作品的藝術性，已超越了當時文藝復興的風格。許多近代藝評家認為這件聖殤像似乎預知了 20 世紀藝術的作品。

這件《侖達尼尼的聖殤像》的結構與造型，捨棄了對細節的描述，漸趨抽象。聖母與耶穌，兩位身軀幾乎融合，兩位的頭型平行，臉朝同一方向，兩位面容及表情也相似，甚至兩人的年齡與性別的特徵，差異也很少。身軀與肢體的姿勢造型，寫意又簡約。而基座，則變成不規則弧形。米開蘭基羅以精簡而直接的方式表達，但卻比以前兩件《聖殤像》更人性化！更感人！表達出深沉的苦難與無盡的愛！令觀者體會到，米開蘭基羅在藝術上不平凡的深度與創造力。

1564 年 2 月 14 日，高齡 89 歲的米開蘭基羅因病發燒，他依然在製作自 1555 年開始、尚未完成的第三座《聖殤像》。2 月 18 日，他與世長辭。

教宗希望米開蘭基羅能葬在聖彼得教堂。但是因為米開蘭基羅曾表達「因為我活著時不能回佛羅

六、最後未完成的《聖殤像》：Rondanini Pietà

在 1555 年起，當時 80 歲的米開蘭基羅開始著手，他生平第三件的《聖殤像》，直到他 1564 年 89 歲去世前，歷時 9 年，但尚未完成。

這件未完成的《侖達尼尼的聖殤像》（Rondanini pietà，1555-1564 年，高 195cm，大理石，現存米蘭）。對 80 多歲的米開蘭基羅來說，在體力上可能，有「心有餘，力不足」之感。但是在時光歷

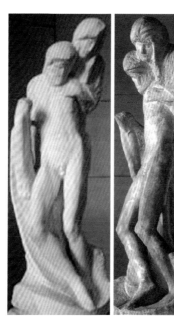
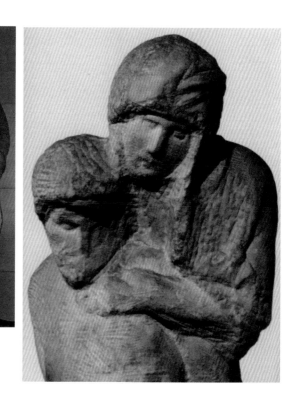

聖觸像 (Rondanini Pietà), 1564, Castello Sforzesco, Milan
（中圖）側面，（右圖）特寫

倫斯，我死後要葬在佛羅倫斯。」在 1564 年 3 月
10 日教宗遵從他的遺願，將他的遺體送回到他的故
鄉，長眠在佛羅倫斯大教堂。

米開蘭基羅同以《聖殤像》命名的雕塑，
1499、1550 及 1564（未完成）這三件作品來看，
我們體認到，藝術家從學習到成長，以至晚年，經
過時間的焠鍊，觀念與心態都會改變。雖然體力漸
趨衰退，但是閱歷、經驗及技巧會精進，而作品就
更成熟、更精簡又感人。

現代許多評論家認為，他早年作品太過寫實，
太過重視自然的重現，而失去藝術性。相對而言，
他晚年的《聖殤像》是抽象、簡化，更直接而且更
撼動人心。

藝術品往往越精簡、越抽象，越能給觀者更多
的想像空間，表達出作品更深更廣的感情。留給觀
者無限的反思與回味。

米開蘭基羅的一生在藝術的道路上，他繪畫、
雕刻、作詩、設計建築各項作品總共 500 件以上，
分別收藏於歐美各大藝術館及教堂。這些許多不朽
的作品，都是他留給後代人類的精神財富！

參考文獻：
《MICHELANGELO》，Gilles Néret，TASCHEN
《MICHELANGELO》，Georgia Illetschko，PRESTEL
《西洋名畫家 米開朗基羅》，吳澤義，藝術圖書公司

名畫賞析
相同主題的不同詮釋

阿波羅與黛芬妮 (Apollo & Daphne)

名畫賞析

相同主題的不同詮釋

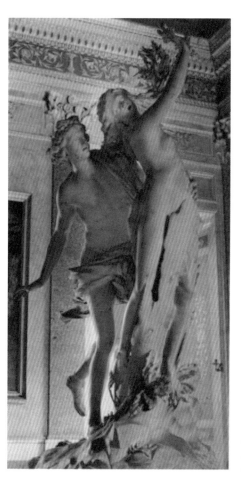

Bernini, (1598-1680)

1622-1625
Marble 大理石
Height : 243 cm
Villa Borghese, Rome

Tiepolo, (1696-1770)

1755-1760
油畫 (Oil on Canvas)
68.8 x 87.2 cm
The National Gallery of Art, Washington

一、故事來源

「桂冠」榮譽的由來。希臘神話故事中，有阿波羅和黛芬妮的故事。傳說中任何一個人如果被小愛神丘彼得 (Cupid) 的箭射到的話，就會愛上他所碰到的第一個異性。太陽神阿波羅 (Apollo) 中了小愛神丘彼得的箭之後，第一個看到的女孩子就是黛芬妮 (Daphne)，她是露水之神，是河神的女兒。阿波羅立即深深地愛上黛芬妮，但是黛芬妮並沒有那麼喜歡他，阿波羅就一直追她，她就一直逃。黛芬妮的父親是河神，她就逃到河邊，黛芬妮跟她父親說：「父親請你要救我，把我的美麗變型吧！」她的父親就把她變型。她的皮膚變成樹皮，頭髮變成樹葉，手臂變成樹枝，腳變成樹根。很快地，她變成了一棵月桂樹。這個時候阿波羅剛剛追上她，看到她的身體已經逐漸開始變成樹皮、樹葉、樹枝。阿波羅非常難過，心想：「天啊，我做了甚麼？我居然把心愛的人變成這樣！我只是很愛她啊！」可是沒辦法，她已經變成了一棵月桂樹。阿波羅非常難過地，請求黛芬妮原諒他。阿波羅就告訴已經變成月桂樹的黛芬妮說，他要把月桂樹葉子，編成一個頭冠，戴在自己頭上。黛芬妮就搖了一搖，樹葉就掉了滿地。黛芬妮已經原諒了他。他就把月桂樹葉撿起來，編成一個桂冠，戴在自己頭上。阿波羅頭上的桂冠永遠保持著新鮮和朝氣，他的桂冠不會枯萎。

故事中，阿波羅雖然沒有得到黛芬妮的愛情，但是黛芬妮卻變成永遠美麗的月桂樹。阿波羅說：「美麗的黛芬妮，以後凡是我所掌管的詩歌、音樂比賽的優

Bernini 的《Apollo&Daphne》大理石雕像的兩人頭部側面特寫

勝者，我都要為他們戴上你的月桂樹葉子所編成的花冠。」此後，月桂冠就是一個最高的榮譽。這是古代月桂冠加冕的一個來由。這個故事是希臘羅馬神話，也是「桂冠」這個頭飾的來源。

二、藝術家特點介紹

同樣以這個題材，先後有兩位義大利的藝術家作出不同的作品：一位是雕刻家貝尼尼 (Bernini, 1598-1680) 的雕刻作品；另一位是油畫家提也波洛 (Tiepolo, 1696-1770) 的油畫。Bernini 比 Tiepolo 早出生 98 年。

(一) 貝尼尼的生平與作品特色

貝尼尼出生在義大利的南部的大港，那布勒斯。他的父親是個雕刻家，因此他從小就受父親的影響，在家庭的薰陶之下。貝尼尼的天賦在少年時就顯露出來，教皇保羅五世發現他很有天賦後，就全力栽培他。

貝尼尼的雕刻特點是，他會吸引觀者，一直環繞著這件雕刻，四周看。每個角度、每個方向看，都富有變化與不同內容。值得慢慢欣賞。他雕刻的人物不論肌肉、血脈和關節，都刻得栩栩如生！人物的動作都很大，使觀者會覺得興奮、不確定感而且姿勢很有動感。他的風格是屬於「巴洛克」(Baroque)，並融合了文藝復興的晚期的矯飾主義 (Mammerism)。他對於雕刻人物的情感表達，以及整體美感的掌握，非常地擅長。尤其他對人性的洞察力，及心靈狀態，抓得非常精準，所以他的作品特別感人。他是繼米開朗基羅

之後，最偉大的雕刻家！他也被推崇是巴洛克風格雕刻的代表人！

當時的雕刻家，除了雕刻之外，也有其他方面的天賦。就如米開朗基羅他也擅長建築與寫詩；Bernini 他則也擅長油畫與建築；雕刻家們都認為，雕刻跟建築是相通的。

(二) 貝尼尼（Bernini）的作品〈Apollo & Daphne〉賞析 (1622-1625)

Daphne 的頭像

Bernini 的「阿波羅與黛芬妮」(Apollo & Daphne) 這一件米白色大理石雕刻，高度是 243 公分，共刻有兩個人物，阿波羅跟黛芬妮。他一共花了 3 年的時間完成 (1622 年 -1625 年)。現在這件雕刻收藏在義大利羅馬郊外的私人美術館 Villa Borghese。Borghese 是當時義大利的貴族。此建築物及收藏品現在依然保留完好。

這件總高度 243 公分的雕刻減掉了底座上面的土石景，及人物高舉的手之後，這件雕刻品的人物，跟真人幾乎是一樣大小。這件雕刻品的結構安排是，黛芬妮在前面跑，阿波羅在後面追，兩個人一前一後，姿勢跟方向是一致的。兩個人的頭和臉略為上揚。黛芬妮舉起來的手已經長了月桂樹的葉子。阿波羅很驚慌的從後面跑來。他的左手輕扶著黛芬妮的腰，右手「垂下」來，與黛芬妮「舉起」的那一隻開始長出月桂樹葉的手，一上一下營造出一個 45 度有力的仰角結構。黛芬妮在逃，阿波羅在追她。由於黛芬妮跟阿波羅兩個人的肢體動作跟臉部表情，Bernini 刻畫得非常生動感人。他倆在一跑一追之中，飄逸的頭髮、揚起的衣衫，都表達了周圍空氣的流動與人物動作的急促、緊張感。在雕刻而言，要表達出「風動」加上「人動」的情景，是難度極高的工作。

(三) 提也波洛的生平與作品特色

另一位也以「阿波羅和黛芬妮」為題材的藝術家是油畫家提也波洛 (Tiepolo)，他的油畫是最典型的威尼斯風格。威尼斯是義大利當時商務非常發達的大商港，所以從外國進口的顏料也容易取得。威尼斯的景色宜人、氣候好、陽光充足，所以當地畫家的作品，色彩都特別豐富、亮麗；這是威尼斯畫派的一大特點，提也波洛是箇中翹楚。提也波洛最擅長的是壁畫。在當時教會裡需要很多的壁畫來裝飾，希望吸引人們來到教會，聽聖經的故事或神話的故事，所以壁畫是一項非常重要的工作。提也波洛與米開朗基羅一樣也畫天花板畫，義大利跟西班牙許多宮殿及教堂建築物，迄今仍然保存很多他的壁畫。提也波洛的畫風屬於，早期洛可可的畫風，繼承了巴洛克 (宗教性) 的風格，但更具有裝飾性。提也波洛是威尼斯畫派的裝飾畫家，不但色彩明亮豐富，而且筆觸非常輕鬆自在，充滿活潑浪漫的情感，畫面宜人。但也因裝飾性太強，在後代他的畫

被少數藝評家所詬病，認為他的作品太甜美。

(四) 提也波洛的油畫〈阿波羅和黛芬妮〉，(1755-1760) 賞析

　　提也波洛畫的〈阿波羅和黛芬妮〉，目前藏在美國華盛頓 DC 的國家美術館。此畫中，除了有阿波羅和黛芬妮還有黛芬妮的父親 (河神)。這三個人物在畫面上構成三角形的組合。阿波羅在畫面的右邊，黛芬妮在左上方，她的父親河神在左下方。畫面中黛芬妮背對著看畫的我們，身體以 45 度的傾斜，半靠在她父親的背後。黛芬妮舉起的雙手已經開始長出了月桂葉，她的雙腳一隻向後勾起，斜放在倒下的大陶器上 (她父親所抱著的)，另外一隻腳立在地上，而這隻腳已經開始變為月桂樹的樹幹。

　　阿波羅在畫面的右邊，面向著看畫的我們，他眼看著黛芬妮，急忙奔過來，飛揚的斗篷加強了他急奔而來的動感。阿波羅張開了右手臂，而黛芬妮向上伸出已經變成月桂樹葉的手，兩人的手雖無碰觸，卻呈現了非常緊張、可能具爆發性的互動。河神在畫面的右下方，他的一隻腿以 45 度伸向畫面的西南角。與阿波羅舉起的右手，及黛芬妮向上舉起已經長出樹葉的手，構成三條分支的組合。這在當時是非常大膽的構圖。整個畫面的下半段，地面的中央，有一個大三角形的黃土空間。在畫面的左下方有一根深土色的長棍，與阿波羅舉起的手臂呈平行；在此呼應了阿波羅舉起的手。(藝術家們常用「形狀」或「色彩」的「呼應」，來提醒觀者：注意畫家所要強調的部分)。此外，在黛芬妮與河神的背後，躲著一個旁觀的小愛神 Putti(邱比特的分身)，他的面容看起來是愁苦的。似乎暗示我們，這個故事並不是一個喜劇。

　　這幅畫在人物的安排上很有動感，而且這樣的構圖在當時是很前衛的。黛芬妮與她的父親幾乎是背靠背 (一個高，一個低)，黛芬妮是半站著，她父親是坐在地上，這種組合在當時也是非常大膽。至於這幅油畫的四位人物的臉部表情；黛芬妮跟她父親兩個人的臉都看著阿波羅；阿波羅舉起的手，指向黛芬妮，面容也是愁苦的看著黛芬妮，與小天使的苦臉，形成另一種情緒的呼應。

　　提也波洛的此畫，筆觸輕鬆生動、色彩明亮豐富，在畫面中的土色大陶缸之下，露出一塊三角形的紅布，這塊三角形紅布，在畫面中是唯一很鮮艷的暖色，是這幅畫色彩佈局的一個亮點，使整幅畫的色調活潑起來，達到洛可可時期中，極端「威尼斯風格的作品」。

　　提也波洛 (Tiepolo) 以這幅油畫來詮釋的希臘羅馬神話故事作品，在二度空間的畫面中，用色彩、明暗、線條描繪出視覺上空間、距離、動感等元素。

　　相較於貝尼尼的雕刻白色的大理石，完全沒有其他色澤，一切景物明暗、大小、距離甚至動感完全由貝尼尼的在大理石的立體三度空間雕刻中來表現。兩者各有所長，仔細揣摩，精彩無比！

　　以上兩件同題材，在不同藝術家，以不同媒材（一雕刻，一油畫）以不同手法技巧所詮釋的藝術品，不但各有千秋，內容是如此地豐富。提供後代的我們多方位、多層次的藝術賞析與學習的機緣。

神造人 vs. 亞當

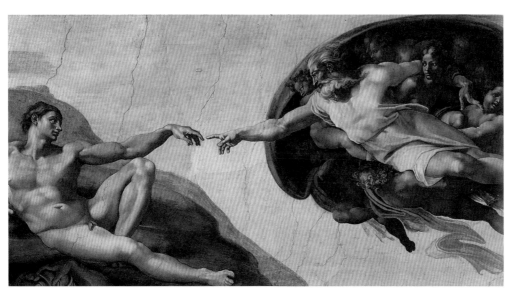

The Creation of Man (1511-12, 36-37 歲)
Michelangelo(1475-1564)
fresco,280 x 570 cm
Sisten Chaple, Vitiecan

Adam (1951-1952)
Newman(1905-1970)
Collection, 1951-1952
Oil on canvas, 242.9 x 202.9
Tate modern, London

　　這是從文藝復興寫實畫獲得靈感，而創作抽象畫的實例。

　　文藝復興的大師 —— 米開蘭基羅 (Michelangelo) 在 1512 年（37 歲）於西斯汀教堂（Sistine Chapel）的天棚上，所創作的〈創世紀〉「神造人」(The Creation of Man) 的故事。

　　在 1951 年時，紐約「抽象表現派」(Abstract Expressionism) 或稱之為「色塊藝術」(Colorfield Painting) 的大師，紐曼 (Barnett Newman, 1905-1970) 受到米開蘭基羅〈神造人〉的感動而創作了〈Adam〉這幅抽象畫，他的畫作多為巨幅作品，大片的單一顏色中，夾有一些直線條。畫面看似簡單，但耐人省思。紐曼的風格對後世，有重大影響！這幅名為「Adam」（亞當）的畫，以深的紅黑色，加上粗細不同的、鮮紅色直線，畫面中的兩條紅線，就如同能量的發射，象徵著兩個力量碰觸的瞬間！這幅畫所要表達的，就是天父將力量給亞當時，那令人感動的瞬間。紐曼的作品，受到前人具象畫的感召，而創出自己抽象畫的特色，創作精神，令人欽佩。

　　此畫，是紐曼重要名畫之一。

魯特琴演奏者

魯特琴的演奏者 (The Lutanist)

Hendrik Martensz. Sorgh
1661
油彩木板 , 51.5 x 38.5 cm
國立美術館，荷蘭阿姆斯特丹 (Amsterdam)

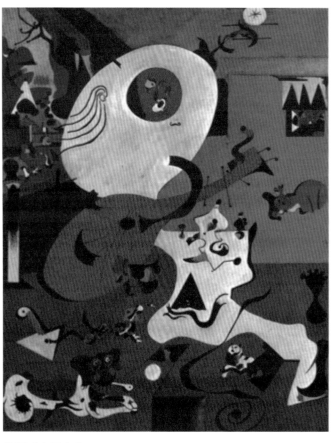

荷蘭式家居室內一 (Dutch Interior Ⅰ)

Joan Miro (1893-1984)
1928(35 歲)
Oil on canvas, 92 x 73 cm
Museum of Modern Art, New York

　　這幅「荷蘭式家居室內一」 (Dutch Interior I) 是米羅參考 Hendrik Martensz. Sorgh 的「魯特琴的演奏者」(The Lutanist)。魯特琴在當時的歐洲曾經風行一時。

　　米羅 (1893-1984)，西班牙人，也時常住在巴黎。他是超現實主義的大師之一。他的畫風樸拙，有幻想與寫實交融的情境。個人風格強烈。

　　米羅以超現實及抽象的手法，將原先完全寫實的「魯特琴的演奏者」(The Lutanist) 以自己超現實的畫風，做不同的詮釋，原畫中的寫實景物，米羅以自己的觀點改變原先寫實的結構，近似圖案式造型的方式呈現出自己詮釋的樣貌。從這幅畫中，我們可以看到米羅鮮明的個人風格，帶有童趣與稚氣的創作手法，讓人細細賞析、回味無窮。

貓的跳舞課 (Cat's Dancing Lesson)

名畫賞析

相同主題的不同詮釋

貓的跳舞課 Cat's Dancing Lesson

Jan Steen (1628-1679)
C.17 th
Oil on panel, 68.5 x 59 cm
荷蘭鹿特丹布尼根博物館 Museum Boijmans Van Beuningen,
Rotterdam

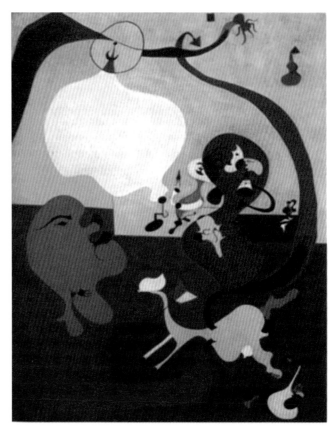

荷蘭式家居室內二 Dutch Interior II

Joan Miro (1893-1983)
1928 (35 歲)
oil on canvas, 73 x 92 cm
Solomon R. Guggenheim Museum, New York, USA

　　左圖來自於荷蘭畫家 Jan Steen（1628-1679），以寫實手法所畫的荷蘭風俗畫——「貓的跳舞課」(Cat's Dancing Lesson)。

　　右圖是西班牙畫家米羅（1893-1983）的畫作，在畫面右下角的狗與穿著藍色裙褲的女人，他們的形象在米羅的畫筆下改變得富有趣味、可愛生動。我們試將舊的寫實畫中，所有景物與米羅的畫逐一比對，看到米羅將之一一重新創作或改變，成為米羅個人的獨特畫風。這是米羅既能參考古人，又能大膽創新，畫出自己風格的最佳典範。他將原畫中的物件變形，有的放大，有的縮小，甚至省略而改畫成可愛的圖案式奇幻結構。

　　這幅畫的創作靈感，據米羅本人的陳述，是受到 Jan Steen 的〈貓的跳舞課〉的影響。他的畫綜合超現實與抽象的風格，並且融入許多溫馨的「童趣」的元素。令人莞爾。

誘拐加尼美德 (Abduction of GANYMEDE)
VS
峽谷 (CANYON)

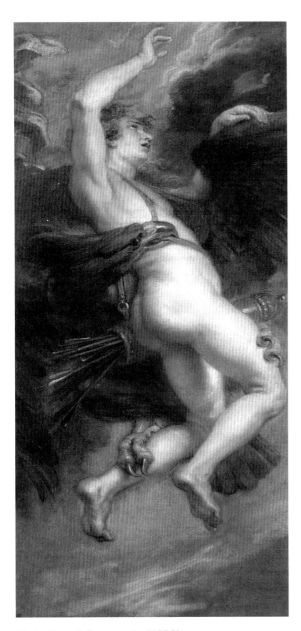

Abduction of Ganymede (1636)
Rubens (1577-1640)
181x87.3cm
Oil on canvas
Prado Museum, Madrid, Spain

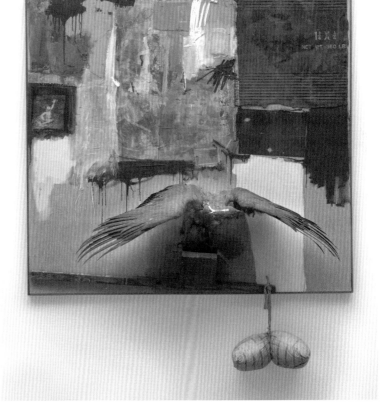

Canyon (1959)
Rauschenberg Robert (1925-2008)
207.6 x 177.8 x 61 cm
Oil, pencil, paper, metal, photograph, fabric, wood, canvas,
buttons, mirror, taxidermied eagle, cardboard, pillow, paint tube
and other materials
美國紐約現代美術館 Museum of Modern Art, New York

135

一、 古希臘羅馬神話故事的大要

天王宙斯 (Zeus) 的標識物是：「老鷹」及他個人使用的法器（手持長棍）「雷霆戟」(Lightning Bolt)。

在希臘羅馬神話故事中，天王宙斯有很多追求美女及美男的故事。

這個希臘羅馬神話故事是：天王宙斯愛上了漂亮的少男 Ganymede，要把他擄去的一剎那。宙斯帶他去神殿，擔任神殿的斟酒人。最後宙斯將他化為天上的「水瓶座」（Aquarius）。這個神話故事，是很多畫家愛畫的題材。

二、 藝術家介紹及其作品賞析

（一） Rubens (1577-1640)

魯本斯 (Rubens) 是巴洛克藝術 (Baroque Art, 1600-1700) 時期的大師。幼年隨母居安特衛普 (Antwerp)，21 歲時，已是當地的名畫家，開了畫室收學生。23 歲遠赴義大利，深受多方面藝術的薰陶，他先後獲得英王查理一世、西班牙封贈之武士勳位。

45 歲時，法國皇太后 Marie de' Medici 委託他創作兩組，共 48 幅系列的油畫。第一系列完成後，佳評如潮；第二系列因皇太后與兒子路易 13 爭權，政治上的變動使得畫作半途停止。

他是 17 世紀歐洲最偉大的畫家，是巴洛克藝術 (Baroque Art) 的代表人物，也是一位外交家、人道主義者。

（二） Rauschenberg (1925-2008)

羅森伯格（Robert Rauschenberg）出生於美國，他是普普藝術（Pop Art）大師。他先後就讀於美國堪薩斯市藝術學院（Kansas City Art Institute）、法國巴黎的朱麗安學院（Academie Julian）及美國北卡羅萊納州的黑山學院（Black Mountain college）。他是歐普大師 Josef Albers 的得意門生。

他嘗試過許多藝術活動：攝影、版畫、造紙等，也參加許多藝術社團。他被認為是美國最重要的普普藝術 (Pop Art) 的先驅。他尤其擅於探索，實驗各種媒材，運用在藝術品上。

在 1953（他 28 歲）之後，他以新達達（Neo-Dadaism）的觀念在抽象表現主義、具像繪畫及照片混合組成的畫面上再加上實物的結合，創出了著名的「結合繪畫」（Combine Painting）。之後，再逐漸發展出三度空間的「集合藝術」（Assemblage）得到出人意料之外的驚奇效果，**他的觀念與方式促進了美國普普藝術（Pop Art）的產生。**

他最令人感動與驚奇的作品，是這件名為峽谷（Canyon）的作品。這是他受到希臘羅馬神話，及巴洛克藝術 (Baroque Art) 的大師魯本斯 Rubens 的油畫──〈誘拐加尼美德〉（Abduction of Ganymede）的啟發，而作出這件 Pop 藝術風格作品，雖然一直都引人爭議，但也顯示出 Rauschenberg 自由無拘的才氣。

這件〈Canyon〉是 Rauschenberg 最重要的作品。背景是潑灑不同色彩在不規則縫織的拼布上。畫面的下端，設置一個禿鷹的標本，張開雙翼，向上飛的姿態。禿鷹之下的畫框下緣，釘了一個麻繩，繩子上綁了一個枕頭。Rauschenberg 在這件作品中，用了許多不同的材料，及一些現成物 (老鷹標本、枕頭、麻繩)，是典型 POP 藝術的精神。

如果觀賞者將此件作品〈Canyon〉與 Rubens 的畫〈Abduction of Ganymede〉兩相對照比擬，就會發現 Rauschenberg 在〈Canyon〉中的隱喻之巧妙。（在希臘神話中，老鷹是代表宙斯，藝評家又認為：綁了繩子的枕頭，形似 Ganymede 的屁股）

2008 年，他在佛羅里達州去世時，紐約時報在他的訃聞評論寫道：「他是一位畫家、攝影家、版畫家、舞台設計師。在晚年成為作曲家。他挑戰了藝術家只持續在一個領域內創作的傳統觀念」。

三、 Rauschenberg 的名作〈峽谷(Canyon)〉的「非藝術性爭議」

(一) 〈峽谷〉引起美國「動保法」(稀有動物保護法) 的法律問題:

Leo Castelli Gallery 是義大利裔美國人 Leo Castelli (1907-1999),於 1950 年代後在紐約成立的畫廊。專營二次戰後,最前衛的歐美畫作。他的畫廊,稱霸紐約大約 50 年。藝術家包括 Jasper John、Jeef Koons、Roy Lichtenstein、Andy Warhol 等大師。Robert Rauschenberg 也是該畫廊的藝術家。

1959 年當 Rauschenberg 完成這件作品〈峽谷〉,在美國法律之下是不能展出,也不能出售的。因為它是一件由稀有動物的標本製成的。這違反了 1940 年的「保護禿鷹與金鶯 (稀有動物) 的法律」;也違反了 1918 年「候鳥條文的法規」。

由於 Rauschenberg 是隸屬 Leo Castelli Gallery 的畫家,在 1959 年〈峽谷〉展出後,這件藝術品,就歸 Castelli 的妻子 Sonnabend 所有。

當時 Rauschenberg 在法庭上曾以「書面公證」(In a notarized statement.) 追敘事件的原由:「有位藝術家 Sari Dienes 在 1950 年代,住在紐約 Carnegie Hall 的大樓上。大樓有許多住戶,其中有一位曾是 Teddy Roosovelt(1901-1909)老羅斯福總統的隨扈隊員之一,他的名字不公開。他敘述 1940 年代他在野外,獲取一隻禿鷹,並剝製成標本。1959 年,此人去世後,藝術家 Sari Dienes 在檢看垃圾中,拾到這隻老鷹。並將它送給 Rauschenberg。由此證明,這隻老鷹並非 1940 年代之後殺的,所以並無犯法。」

因而證明此畫女主人 Sonnabend 是可以擁有的。但是不得出國展出,或售出。

1964 年,曾借展美國歐洲各地。包括 Venice 雙年展,獲外國畫家大獎。

1988 年到西班牙展出。

(二) 美國稅捐機關 (IRS) 對於〈峽谷〉價值評估的爭議:

關於〈峽谷〉的價值問題,Rauschenberg 的後裔及三位估價員認為〈峽谷〉既是不可售出的作品,因此遺產估價是:「0」,也就是一文不值。

但是,美國稅捐機關的藝術評估團估價〈峽谷〉價值 6.5 千萬美元。另有不少專精藝術的法律專家,認為此作被估 6.5 千萬感到困惑不解。因為 Rauschenberg 以往的作品,最高價在 2008 年 5 月售出的是 1.464 萬美元而已。

畫廊的繼承人,面對不樂觀的情況。再洽稅捐機關 (IRS),IRS 回答說:「你需要付稅,如果,你賣掉此件作品的錢,未付稅,這是犯法的。你就須要去坐牢。」

(三) 目前〈峽谷〉的情況:

目前〈峽谷〉在紐約的 Baltimore 博物館。並長期借給該館。但美國「動保法」官員要求〈峽谷〉的「藏處」及「行蹤」都要紀錄不論國內或國外,也不可「出售」。但可到國外「展出」。

1998 年,古根漢美術館要籌辦 Rauschenberg 的回顧展,野生動物協會給一個通知,不給展出許可。除非能証明,展出的古根漢美術館是非營利的。或證明,這隻老鷹是 1940 年之前殺的。

草地上的午餐

名畫賞析

傳承─蛻變─創新

文藝復興時期 Renaissance,1420-1600
雷蒙里 (Raimondi,c.1488–1530, 享年 51 歲)
巴里斯的審美 The Judgement Of Paris, c.1520(32 歲)
After Raphael
Engraving

提香 (Titian, 1490–1576，享年 99 歲)
與師兄 喬爾喬內 (Giorgione，1477─1510，享年 32 歲)
共同合作鄉間音樂會，年份不詳

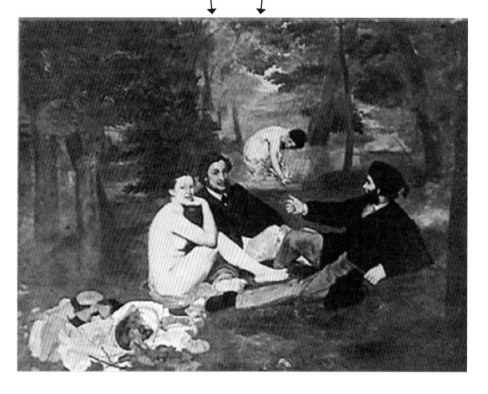

馬奈 (Edouard Manet，1832–83, 享年 51 歲)
草地上的午餐 ,1863 年 (31 歲)
Oil on Canvas, 208 X 264 cm

這是藝術史上，大家耳熟能詳的印象派前輩大師——馬奈，所創作的「草地上的午餐」（Lunch on the grass），這幅畫是馬奈在 31 歲 (1863 年) 時所畫的，目前收藏於巴黎奧塞美術館）Musée d'Orsay）。

這幅畫在當時就受到眾人相當大的關注與好奇，希望知道當時是甚麼情景，觸動馬奈創作這幅畫的靈感。其中，畫面上這位裸體女性就是馬奈經常雇用的模特兒維多莉茵穆蘭（Victorine Menrent）。畫面中兩位穿西裝的男士，中間一位是馬奈的弟弟，旁邊戴著帽子、留有鬍子的男性是一位雕刻家，畫面中這三位在草地上享用午餐的人都是馬奈所熟識的人。展出之時因當時的社會風氣觀念，大眾不太能接受，一位全身赤裸的女子，在公眾場合與男士一起野餐。並且注意到畫面中女士的眼神極為自然，似乎透露出她是知道有人 (看畫的我們) 在窺視他們，有一種模糊的曖昧。

後代許多藝術史家對這幅畫相當有興趣，於是推敲這幅畫的結構，發現這幅畫與文藝復興時期的提香 (Titian, 1490-1576) 所創作的「鄉間音樂會」有很多相似處，畫作中的主角皆為裸女，而這個共通點，使藝術史家注意到文藝復興時期的畫作中，很多都是以希臘神話中的仙女（Nymph）為題材。

後來藝術史家又找到更早以前（1520 年）時，文藝復興時代的雕刻家 - 雷蒙里 (Raimondi) 模仿拉菲爾的雕刻版畫——「巴里斯的審判〈The Judgement of Paris〉」(Engaving, After Raphael) 畫面中右下角的局部，跟馬奈所創作的「草地上的午餐」相當相似，也一樣是三個人坐在地上聊天，且人物的姿勢也與「草地上的午餐」中的人物相同。

到近代的畢卡索（Pablo Picasso）也為了向馬奈致敬，他在晚年，八十高齡創作出「馬奈 (草地上的午餐) 變奏」。畢卡索極有創作力，完全以他個人的畫風、筆法，替「草地上的午餐」創造出全新的風貌。

因此，一個成功的藝術家，可以藉由模仿前人的創作、及從大自然中尋找靈感，再以自己獨特的風格重新詮釋。「創新」固然重要，但若能兼顧「傳承」，最後「蛻變」成創新的作品，更能突顯藝術家有深度的創作之可貴。

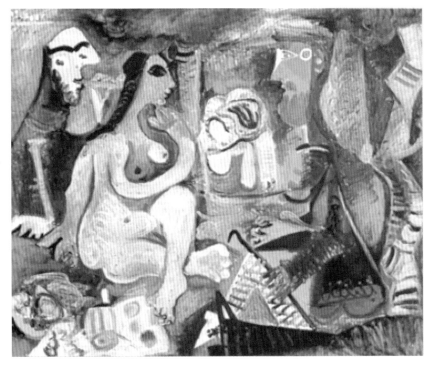

畢卡索（Pablo Picasso ,1881–1973, 享年 92 歲）
馬奈 (草地上的午餐) 變奏 ,1961(80 歲)
Oil on Canvas, 60 X 73 cm

仕女圖（LAS MENINAS）
鏡子的運用

名畫賞析

傳承—蛻變—創新

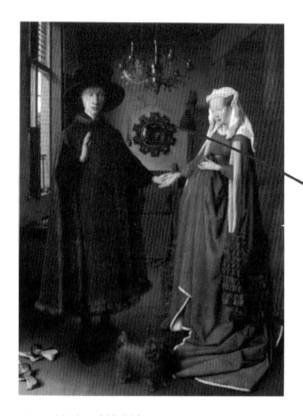

凡‧艾克（荷蘭）Jan Van Eyck, 1380–1441 （享年 61 歲）

阿爾諾芬尼夫婦畫像 (The Arnolfin Marriage), 1434 (54 歲)
Oil on Wood, 82 X 60 cm
National Gallery, London

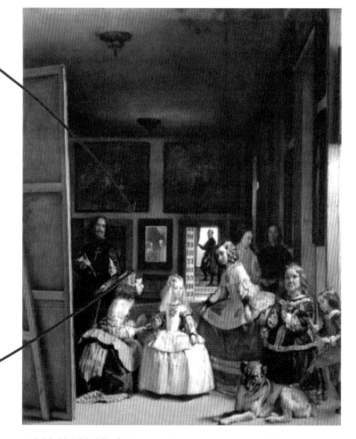

委拉斯蓋茲 (Diego Velázquez ,1599–1660, 享年 61 歲)

侍女 Las Meninas, 1656(57 歲)
Oil on Canvas, 318 X 276 cm
Prado Museum, Madrid

畢卡索 Pablo Picasso (1881–1973)（享年 92 歲)

侍女 Las Meninas, after Velázquez
1957(76 歲)
Museu Picasso, Barcelona

這幅西班牙國寶畫——「仕女畫」(Les Meninas)，是由巴洛克 (Baroque Art) 的大師委拉斯蓋茲 (Diego Velázquez, 1588-1660) 所創作的宮廷畫作，畫中的人物繁多，且畫中的空間非常多層次又富趣味。其中，最引起眾人討論的，就是畫中人物好像都在看著我們的樣子。

委拉斯蓋茲的這個構圖是來自於 15 世紀北方文藝復興大師，楊·凡·艾克的名作〈艾諾芙尼的婚禮〉(The Arnolfini Marriage) 的影響。在 15 世紀，北方文藝復興時期的楊·凡·艾克（Jan Van Eyck）他擅長極細膩的寫實油畫，常為貴族爵士們繪製宗教畫。他的名畫〈The Arnolfini Marriage〉（1434 年完成），在畫面中央的背景上，有一面「凸透鏡」(鏡框的四周鑲有 10 面耶穌一生的事蹟)，而鏡子中，映出了參觀婚禮的來賓及證婚人。描繪精緻又生動。是該時期的名畫作。

在 1656 年，委拉斯蓋茲（Velázquez）受到上述此話的影響，完成了〈侍女圖〉(Las Meninas) 這幅國寶畫！歷代後人對此圖有各種諸多解讀。

目前，較新的解讀指出，畫作中小公主（Infanta Margarita Teresa）背後的鏡子裏的人，就是皇帝與皇后，而皇帝與皇后所站的位置，就是觀畫的我們，所站的位置。這樣的空間配置，是這幅畫引起話題之處。

在這幅畫中，我們也可以找到畫家自己的身影 (在畫面最左邊，站立作畫的人)，那就是委拉斯蓋茲本人，他將自己也畫在這幅畫當中 ; 表示自己非常榮幸能為皇室服務。畫中委拉斯蓋茲衣服上的紅色勳章，傳言是當時西班牙國王 Philip IV（菲立浦四世，小公主的父親）親自冊封委拉斯蓋茲時的標記。委拉斯蓋茲這位在巴洛克 (Baroque Art) 時期，最重要的西班牙畫家，其作品也影響到近代另一位，偉大的西班牙畫家——畢卡索 (Picasso)。

畢卡索重新以相同題材做不同的詮釋，而兩者之間最不同之處，在於畫作的「色調」，委拉斯蓋茲是以咖啡色為基底，而畢卡索則以藍色、灰色為主調。畢卡索解釋，他之所以用藍色為主調的原因，就是他看委拉斯蓋茲的畫看得太久，太專注，回過神來，發現視線範圍的周遭事物都變成「藍色」，因此他才以藍色為基底（在某種觀點上，Brown 與 Blue 是互補色），創作了這幅「仕女」（Las Meninas, after Velázquez）。畢卡索這幅畫，除了大格局與人物元素之外，線條與造型充滿了他的個人風格，幾乎完全不見委拉斯蓋茲的畫風，而是徹底的畢卡索風格。

以我們後人的立場，勿論優劣。但憑個人的不同觀點來欣賞，努力從前輩作品中汲取智慧。之後，再以自己個人的觀點來作畫，這份勇氣及努力，是值得我們敬佩及學習的。

被襲的馬

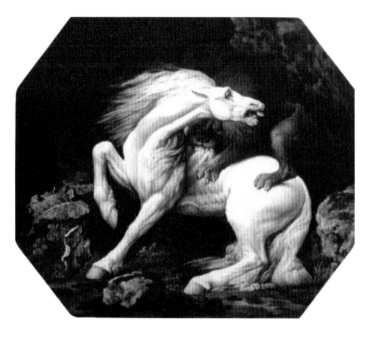

George Stubbs, 1724–1806（享年 82 歲）

Horse Attacked By A Lion, 1769, (45 歲)
24x28cm
Tate Gallery, London, UK.

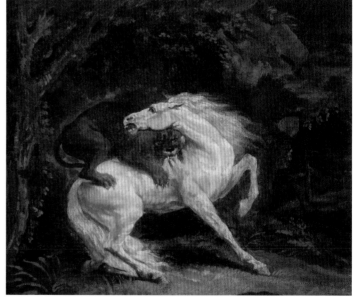

傑利柯 (Théodore Géricault, 1791–1824, 享年 33 歲）

Cheval attaqué par un lion,1810(19 歲)
Oil on canvas, 54X65cm
Musée du Louvre, Paris

英國擅長畫馬的業餘畫家史特伯斯 George Stubbs(1724-1806) 研習「醫學」期間，曾一面研究解剖學，一面為人「畫像」維生。1754 年前往羅馬鑽研義大利藝術。在歸國途中，他目擊一幕獅子噬馬的情境，終生難忘，經常以此為作畫題材。並致力於研究馬的解剖及形態。1760 年代移居倫敦，一方面以動物畫家的身分活躍畫壇；另一方面預備 1776 年出版的著作：「馬的解剖學」(Anatomy of the Horse)。1780 年成為皇家美術院準院士，他一直從事有關於人類、老虎、鳥類比較解剖學的一本著作。他的名畫作「Horse Attacked by a Lion」也影響後世畫家甚巨。

41 年之後，法國浪漫主義傑利柯 (Théodore Géricault, 1791-1824)，生於盧昂一個富裕家庭，最著名之作為「梅柳絲之筏」(The Raft of the Medusa,1819, Louvre)，傑利柯的畫作雖不多，但他對浪漫派卻產生深遠的影響，年輕的浪漫主義大師德拉克洛瓦 (Delacroix) 對他極為尊崇。傑利柯在 19 歲時，也畫了一幅白馬被獅子襲擊的油畫。該畫顯然深受 Stubbs 的影響。

以上兩位前輩畫家所畫的白馬被獅子所襲，都是以野外為背景，兩畫佈局極為相似，只是馬的方向相反而已。

畢卡索 (Pablo Picasso, 1881–1973, 享年 92 歲)

鬥牛 (Bullfight: Death of the Toreador) (1993,52 歲)
Oil on wood, 31 X40 cm
Musée Picasso, Paris

又過了 83 年之後，立體派大師畢卡索 (Picasso) 在他 52 歲 (1933 年) 時所創作了「鬥牛」是白馬被鬥牛所襲擊。由於畢卡索本身為西班牙人，所以常以西班牙人最熟悉的鬥牛場作為他的創作題材。畫中的白馬、鬥牛，以及鬥牛士糾纏在一起，鬥牛士疑似已身受重傷，畢卡索用鮮紅色的色塊呈現鬥牛士的鬥牛布，或許也是鮮血；這就是畢卡索創作的趣味之處。此外，畢卡索在畫面的背景中加入自己故鄉 (西班牙南方的 Malaga) 最熟悉的一抹藍天。藍天下的鬥牛場，十分熱鬧繽紛，以及鬥牛士身上華麗的服飾，畫中的造型、線條與筆觸，完全是 Picasso 的個人風格，豐富又多彩。

這三位前輩畫家在這主題中的共通點，就是非常細膩地將受傷中白馬的臉部表情，因恐懼而面目猙獰的模樣，深刻地呈現出來，彷彿畫中的情景就發生在我們面前一般，但各畫家詮釋不同，各有特色。

午休時間

以「午休時間」為題材，先後有三位著名的畫家：米勒 (Millet,1814-1875)、梵谷 (Van Gogh,1853-1890)，以及畢卡索 (Picasso,1881-1973) 在不同時期各有不同的詮釋。這三幅畫都是呈現農夫夫婦在農作之餘休息的情形，三幅畫雖然都是相同題材，卻有不同的詮釋風格。其中，變化最大的，還是畢卡索的作品。

米列 (Millet，1814–75, 享年 61 歲)

午休時間 , 1866 (52 歲)
粉彩鉛筆 畫紙 , 29.2 X 42 cm

最早畫這個題材的是 1866 年現實主義（Realism）大師法國人米勒（Millet）。他的最著名畫作是〈拾穗者〉（The Gleaners）有人稱他是農村畫家。本畫面中充滿安詳、平靜的氣氛。而且色彩協調柔和。是極美的農家景象。

梵谷 (Van Gogh, 1853–1890, 享年 37 歲)

午休時間 1889-90 (36-37 歲)
Oil on Canvas, 73 X 91 cm

過了 33 年後，後印象派（Post-impressionism）大師梵谷（Van Gogh）早年就常研究模仿米勒的畫作。他畫了這幅畫作，他在構圖上，僅將左右倒轉過來。然後用自己的技法（用明亮色彩的厚料，直接快速地運筆，將景物勾畫出來。）僅看筆觸，就知道是梵谷的畫作。

畢卡索（Picasso, 1881–1973, 享年 92 歲）

午餐時間 1919 (38 歲)
Tempera, Watercolor and Pencil, 31.1 x 48.9 cm

又過了 29 年之後，立體派（Cubism）的大師畢卡索，也用這題材，但完全以他個人的風格來詮釋這幅畫。

他的作品特別強調農夫夫婦的臉部表情，與前述兩位前輩非常不同。畢卡索特別誇張地安排兩人沉睡的手腳姿勢與臉部表情，甚至誇大了夫婦四肢的比例。其用意在於顯現這對農夫夫婦的勞動能力非常強，這是有別於米勒與梵谷的風格之處。

科里烏的法國窗

馬諦斯（Henri Matisse, 1869–1954, 享年 85 歲）

科里烏的法國窗 French Window at Collioure, 1914 (45 歲)
Oil on canvas, 116.5 x 89 cm

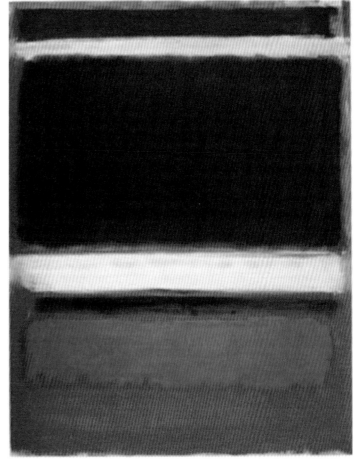

羅斯柯（Rothko, 1903–1970, 享年 67 歲）

Magenta, Black, Green on Orange, 1949 (46 歲)
Oil on canvas

這三幅畫作是近代的抽象作品，首先介紹野獸派的大師馬諦斯（Henri Matisse, 1869-1957）的「科里烏的法國窗」（French Window at Collioure），這幅畫是馬諦斯在二次大戰期間，當他45歲時（1914年）的作品。

當時正是戰亂時期，馬諦斯在相當憂鬱的心情之下，而創作這幅作品，畫中的窗外是一片漆黑，窗門的葉片則用冷色系的藍色、綠色與灰色呈現；表現馬諦斯當時非常悲苦、無望、鬱悶的心情。以室內向外看窗外的景色，是馬諦斯常用的題材，他在不同時期、不同心境，都有各種不同色調的窗景呈現。

至於羅斯柯（Rothko, 1903-1970），他是一位抽象表現派（Abstract Expressionism）的大師，有人奉他為「二十世紀最重要的畫家」之一。這位猶太裔移民至美國的畫家。他的創作理念是表達個人的情感，如：喜、怒、哀、樂……等。他的表現方法，是以不同色彩、不同寬窄的「橫型」色塊組合而成，這與馬諦斯的「直型」色塊不同。而且刻意模糊色塊與色塊之間的邊緣，不做清楚的切割以表達「情緒的浮動感」。這幅「Magenta, Black, Green on orange」就有這樣的特點。

這幅「向馬諦斯致敬」（Hommage a Henri Matisse）是華裔旅法國畫家——趙無極所創作的，顧題思意，這幅畫的結構與馬諦斯的作品極為相似，但他也採用了羅斯柯的技法，刻意將邊緣模糊，以表達浮動的情緒。唯畫作中的粉紅色塊透露出一絲溫情。

從這三幅畫的演變，我們可以知道藝術家的作品常是經過學習前人的作品，再創造出屬於自己的風格。這是一項，值得學習探討的過程。但不可過份依賴前輩的方法與技巧。每個畫家總要為「自己個人」，開創自己的風格。

趙無極 （1921-2013, 享年 92 歲）
向馬諦斯致敬 Hommage a Henril Matisse, 1986 (74 歲)
162 x 130 cm

反透視的運用

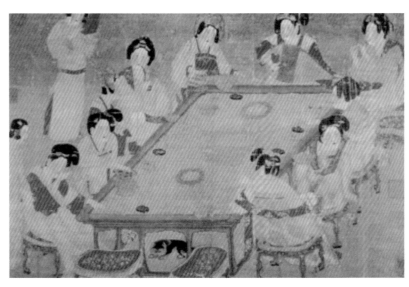

宮樂畫 (Palace Concert)
佚名 (Anonymous)
唐朝 (618-906) T'ang dynasty
水墨彩色，絹本，卷軸 Ink & color on silk , Hanging scroll
48.7 x 69.5 cm
台北國立故宮博物院
National Palace Museum , Taipei

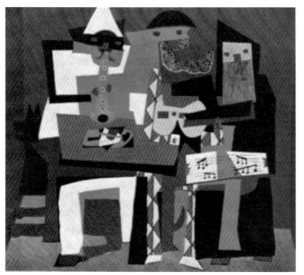

三位音樂家 (Three Musicians)
畢卡索 (Picasso)
1921
畫布油畫 Oil on canvas ,
200.7 x 222.9 cm
紐約現代美術館 The Museum of Modern Art , New York

關於「反透視」（Reverse Perspective）的創作運用。有別於一般正常以儀器測量的「透視法」是遠方景物的比例縮小，近方景物的比例放大。「反透視」則是刻意將遠方的景物比例放大，近方的比例縮小。

我們可以從中國唐朝 (約西元 700 年左右) 的「宮樂圖」畫中的大桌面，看到反透視的運用。這幅畫以「前小後大」的比例，呈現當時的宮廷生活。這種「反透視」的運用，在中國畫中，直到明朝仍屢見不鮮。而西方繪畫中我們在後來 1921 年畢卡索（Picasso）的「戴面具的音樂家」中，看到了他也以反透視的技法來畫三樂師前方的小桌面。有西方的藝術史家推論，畢卡索或許有機會輾轉從東方藝術的畫面上看到中國古畫的作品，並受到影響，進而學習了這樣的「反透視」（Reverse Perspective）技法。但是找不到任何的實證，證明是畢卡索是學東方的『反透視法』。

在「非精確寫實」的畫面上，不論用「透視」或「反透視」，其實都會提供給觀者畫面視覺上的空間感。

這兩幅都有運用反透視（Reverse Perspective）的技巧，來傳達畫面景深的效果。但兩畫不僅媒材不同，而且時間先後相差一千多年，兩地距離相隔半個地球。我們也找不到，任何有關兩位畫家之間有任何傳承或淵源。但是有可能的原因是：自從 1867 年日本開始參加了歐洲的世界博覽會之後，日本浮世繪的繪畫及其它各種型式的美術品大量輸入歐洲，風靡一時，震驚了歐洲的藝術家。畢卡索就很有機會看到亞洲的繪畫，當然也看到自中國傳入日本的「反透視」觀點的繪畫技巧。畢卡索看見了，學習了，並將「反透視」的效果運用得很巧妙。這是一種『非直接』(無法考證「師承」過程) 的傳承、蛻變以至創新的另類範例！

投稿精選

沙金（John Singer Sargent）的人像畫

原刊於 2000 年 1 月，《藝術家雜誌》296 期。撰文 / 郭菉猗

美國波士頓美術館在 1999 年夏季，舉辦了一場沙金（John Singer Sargent, 1856-1925） 特展，彙集全世界各美術館裡的沙金名畫於一堂，轟動全球，入場券一票難求。沙金是我非常仰慕的畫家，為了看這個展覽，在 9 月間專程跑了一趟波士頓。

沙金是 19 世紀末，進入 20 世紀的人像畫大師，他以擅畫當時沒落的貴族與新興的富豪著稱。他一生與波士頓美術館淵源頗深，尤其晚年為該館大門入口圓廳、環梯及迴廊，完成了歷時九年的巨大壁畫，這次波士頓美術館為了該展覽，將沙金的兩幅人像畫〈Dr. Rozzi〉及〈Madame X〉製成巨形直條的看板布，在夏末的暖風裡飄揚，十分吸引人。

沙金的父親是美國費城醫生，母親是費城名皮貨商之女，全家在 1854 年搬到歐洲定居，沙金於 1856 年出生於義大利的佛羅倫斯。1874 年當沙金 18 歲時，全家遷居巴黎；從小愛畫的他進入著名的國立藝術學院（École Nationale Supérieure des Beaux-Arts） 學素描，並跟隨畫家杜罕（Carolus Duran）學油畫及人像畫。這一年正是印象派首次舉行聯展，開始崛起盛行的時代。他在杜罕畫室裡，既學到傳統人像畫的技巧，同時也受到當時印象派捕捉光影，即時作畫的觀念，這兩種因素影響了他一生的畫風。

沙金與印象派大師莫內是同一時代的畫家，他們畫風雖不同，卻頗有私誼，沙金算是晚輩。沙金的人像畫傳承了學院派的風格，加上他個人獨特的才華，為人像畫樹立了新風格，算是美國畫壇上最著名的人像畫家。其實，沙金除了人像畫，他的風景畫的藝術性，也是

▋ *Dr. Rozzi at home*
202.9 x 102.2 cm, 1881
Armand Hammer Museum of Art, UCLA

十分傑出，所表現出對色彩光影的觀念，比印象派大師們毫不遜色。

在 1877 年當時年僅 21 歲的沙金，以一幅朋友的人像畫〈華特女士〉，首次獲選在法國沙龍展出，這幅畫的特點是畫中人物有動感，傾斜的姿態與強烈對比的光影。沙金採用的這種人物有動感的姿態，在當時的前衛先輩畫家馬奈的人物畫中，可以找到蛛絲馬跡；強烈對比的光影，則是非常傳統學院派的處理法，因此在當時，沙金被認為是綜合傳統與前衛的人像畫家。

兩年後，他以一幅為他的老師杜罕所作的人像畫，榮獲「榮譽推薦獎」（honourable Mention），從此作品不必送審。1881 年榮獲「二等勳章」（Second Class Medal），報章大力推介，畫約也跟著大量增加。沙金從 1877 到 1886 每年都獲得入選沙龍展出，以人像畫為主，他的人像也漸漸偏向上流社會人士，特別是時髦的女士，而這些人像畫都是巨幅的，有不少是比真人還大。這與當時正當道的「印象派」的畫作，多以一般市民為題材，是不同的，為此，沙金也遭受各方的諸多非議。

Claude Monet Painting by the Edge of a Wood
54 x 64.8 cm, 1885　泰特美術館

1884 年，他在沙龍展出一幅〈高洛夫人〉（Madame Gautreau）的畫像，引起參觀者與評藝家譁然，高洛夫人是一位中產階級出身的美國女人，嫁給富有的法國銀行家，是當時巴黎著名的美女，但時有緋聞的謠傳，頗有不良的聲譽。沙金在這畫像中，創造出一個新的人像造形，叫做「職業美女」，暗喻一個會運用個人優越本質與才華的女人。這幅畫沙金在平實簡樸的背景中，刻意對比似地把她畫成貴族模樣（冷冰無暇的皮膚，誘人的晚宴服，矯揉的姿勢及猶如石刻的側像）來突顯她身分的特點。評論家與她家人都認為不妥，要求他退展；他予以拒絕，並把畫放在他巴黎的畫室，直到卅二年後，這幅畫改名為〈Madame X〉，由紐約大都會美術館收購。這張畫的遭遇，頗像馬奈的〈奧林匹

■ 杜 罕 畫 像 *116.8 x 95.5 cm, 1879　Sterling & Francine Clark Art Institute(* 美國麻州 *)*

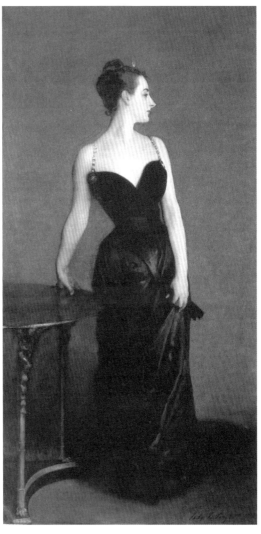

■ 高洛夫人畫像 *208.6 x 109.9 cm, 1884*
現藏美國紐約大都會美術館

投稿精選

亞〉，在當時不被接受的作品，後來卻成為名畫被收藏。沙金與莫內，在馬奈去世後，發起募捐收購馬奈曾經被人非議的〈奧林匹亞〉贈送給法國國家收藏，現存於巴黎奧塞美術館。

沙金 1886 年遷移居倫敦，開拓英國的人像畫市場，建立了他輝煌的繪畫生涯。他的人物畫包括許多當時英國貴族，而且這些畫像都是效法印象派，大筆觸揮灑出衣裙上的褶線，使得身體產生輕盈飄動的感覺。她優雅的表情，顯然有別於「職業美女」的〈高洛夫人〉僵硬的姿態。這次波士頓美術館的特展中，大部分宣傳資料，均以這幅〈安格紐夫人〉（Lady Agnew）為封面或海報。

在 1902 年展覽中他一共展出八張人像畫，其中有三幅是貴族畫，使他的人像畫生涯達到最高峰。

其中〈艾吉生姊妹〉是這一年展出中的一幅，也是沙金喜愛的許多三姊妹畫之一。圖中的這三位姊妹是伯爵的女兒，女公爵的孫女。沙金以背景來突顯三位姊妹的特殊身分：在寬廣的藍天白雲之下，茂密的桔樹與巨大的花瓶，透露著顯赫的貴族氣息。三姊妹高雅的服飾，及祥和的表情與姿勢，則表現出悠閒中不失莊重的貴族生活。這是沙金對貴族淑女的典型的詮釋模式。

他在〈梅雅夫人及小孩〉一畫裡，把猶太人的體形與文化精神特徵描述盡致。較為深色的皮膚、黑眼珠，及彎弓的眉毛顯出猶太人的臉孔特徵。梅雅夫人的華麗衣飾及較小的腳踝，代表新貴的悠閒。她的坐姿類似〈安格紐夫人〉，不過由於太靠椅邊坐，她整個身體好像向前傾斜，而且快要滑落下來的樣子。這種姿勢代表

心態不安，隨時準備起身。尤其兩個躲在沙發後面的害羞的小孩，拉著母親的手，使人感覺到，當時猶太人對自己社會地位不自信感的表現。

1902 年正當他一生中人像畫最高峰的時期，沙金感受到壓力過大，毅然放棄人像畫，回頭改畫早年喜愛的「印象派」風格的風景畫。但是此時歐洲的前衛畫風已由「後印象派」發展到「立體派」及「野獸派」，晚年的沙金顯然無法跟上時代的新潮流。

1907 年英國政府預備頒贈爵士榮譽給他，他以具有美國公民身分為由，而婉拒了。1910 年著名評論家傅萊（Roger Fry）邀請他來贊助傅萊本人主辦的「後印象派」展覽，他予以拒絕，還著文痛責「後印象派」的畫算不上藝術，而種下了兩人間往後的私怨。1916 年他接受美國波士頓美術館的邀約展開壁畫工作，1925 年終於大功告成，但同年因心臟病逝世於倫敦，享年 69 歲。旋及倫敦皇家藝術院、紐約市立美術館及波士頓美術館，相繼為沙金舉行大型的回顧展。

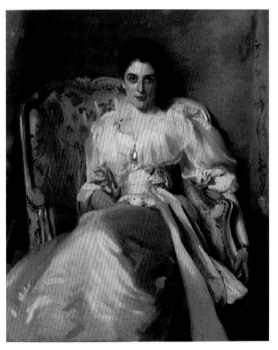

■ 安格紐夫人
127 cm × 101 cm, 1892 蘇格蘭國家畫廊

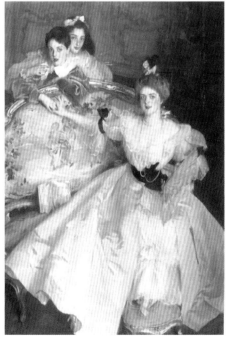

■ 梅雅夫人及小孩
209.9 x 135.9 cm ,1896 私人收藏

Yoho Falls
94 x 113 cm, 1916
Isabella Stewart Gardner Museum
Boston USA

投稿精選

沙金人像畫的聲望，在他死後卻逐漸衰退。主要原因是，工業革命後中產階級崛起，以往的貴族上流社會風光不再，同時反猶太情緒在一次世界大戰後大為高漲。他的人像畫中，有許多是猶太人。他的敵對藝評家傅萊，在藝術雜誌上痛罵他的人像畫算不上藝術。

傅萊認為，人像畫要求畫得像，就根本無法提昇到抽象型態，因此達不到美的本質。但以 70 多年後的今天，我們在進入廿一世紀的現代觀點來看，當時傅萊的評論卻不盡公平。他的人像畫有下列幾個重大貢獻，超越歷來其他人像畫家：（一）捕捉影像的即時性；（二）注入社會階級的遷移性；（三）顯示動作表情的自覺性；（四）以肯定流暢瀟灑的筆觸畫出人物的動態。這些重大貢獻，使他在藝術史上稱得上是個最偉大的人像畫家之一。近年來美國大力宣揚美國的本土畫家，沙金也是大力被推崇的畫家之一，他的人像畫的聲望因而逐漸回復，這次波士頓美術館為沙金舉辦個展，就是最好的說明！

艾吉生姊妹畫像
375.2 x 198.1 cm ,1902　私人收藏

155

巴巴拉‧古魯格－－八十年代女權主義藝術健將

原刊於 2000 年 8 月，《藝術家雜誌》303 期。撰文 / 郭菉猗

80 年代著名女權主義藝術家巴巴拉。古魯格（Barbara Kruger）的攝影作品，15 年來一直流落街頭，1999 年 10 月總算有家可歸，在洛杉磯當代藝術館舉行了為期 4 個月的回顧展，今年 7 月起又要到紐約惠特尼美國藝術博物館繼續展出 3 個月。

古魯格 1945 年生於紐約鄰近的小鎮紐瓦克，1980 年首創以舊報相片拼貼女權主義標語的攝影作品而成名。但是自從 1985 年的洛杉磯郡立藝術館個展之後，她就把作品展示在全世界各地街頭的大型告示板，車站招貼板，街上海報牆，以及書刊雜誌封面。她的用意是利用廣告媒體把女權主義的理念有效的傳播給消費大眾。她早年在出道之前就在著名的時裝及庭園雜誌社主管廣告設計，因此對廣告的技巧與效果頗有心得。她的招牌設計是把一張舊報章剪來的黑白照片放大，貼上一條顯目的「紅底白字的標語」。整個畫面一看就引人入勝，自然就會去注意到標語上的句子。例如 1996 年在澳大利亞墨爾本的現代藝術館展覽時豎立的告示板上的一張廣告，黑白背景是一群整齊就坐的人潮，中間紅底白字寫著「不要做一個討厭鬼」（Don't be a jerk）。這句標語語出驚人，看了的人好像是被點了名似的，心裡一陣緊張。這句標語竟然廣受歡迎，也被紐約公車處用來貼在公車車尾，宣導大家做個好乘客。

這次洛杉磯當代藝術館的回顧展也在市內豎立了 15 張告示板，其中有一張是 1990 年的照相作品，黑白背景是一個女人拿一個放大鏡看小東西，上下兩排的紅底白字寫著一句俏皮話「這是一個小世界」（It's a small world），語意溫馨，讓人會心一笑。不過最底下還有一排小字寫著「但是要清潔它（「世界」）可就不小」（but not if you have to clean it），嚴肅的控訴大眾忽視女人對社會的偉大貢獻。

古魯格一生獻身於女權運動，宣揚女人對社會等齊的貢獻，並打破社會對女人長期的歧視。她最痛恨媒體（尤其電視）對女人形象的扭曲與不公的宣揚與報導，因此也借用媒體（廣告）予以迎頭痛擊。她最有名的海報是 1989 年的「無題」作品，

Barbara Kruger 照片（出處 ***theartstory***）

黑白影像是一女人臉孔分成陰陽兩半，紅底白字標語寫著「妳的身體是一個戰場」（Your body is a battleground）。這張海報貼滿了全世界各地大街小巷，支援該年四月九日在華府舉行的大規模「親選擇權」（pro-choice）遊行。也就是，女性對自己的身體有自己的選擇權。海報上多加一句注解「請支持墮胎，節育，及女權」，闡明「妳的身體」為何而「戰」。其實古魯格的原意是想控訴媒體經常對女人身體評頭論足，只關心她們的化妝、穿著、身材，把女人身體當成男性文化的戰場。古魯格故意把美女的半個臉黑白顛倒，就像受到原子彈爆光一般，隱射女人在這個戰場上永遠是犧牲品。

古魯格另一抨擊的對象是消費者主義。她認為女人淪落為男人消費主義者實驗室的白老鼠。為提醒女人注意此一陷阱，她製作了一個諷刺性的標語名為「吾購故吾在」（I shop, therefore I am）。標語的長方形紅底頗像一張銀行信用卡，背後一隻男黑手把它推出來，顯示這是男人消費主義者的陽謀，誘騙婦女消費他們的產品。該標語採自 17 世紀法國

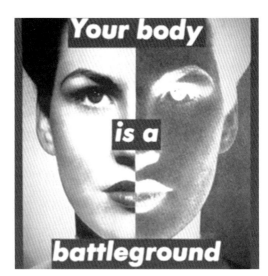

「妳的身體是一個戰場」，1989

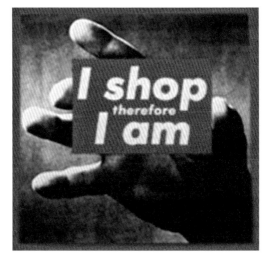

「吾購故吾在」，1987

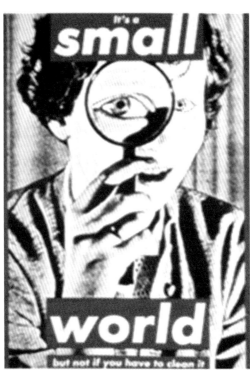

「這是一個小世界，但是要清潔它可就不小」，1990

哲學家笛卡兒（Descartes）的一句名言「吾思故吾在」（I think, therefore I am），因此反而受到婦女的喜愛，紛紛購買其印成的購物袋與 T 恤。古魯格恐怕始料未及她誠摯的警語，竟變成了時髦的熱賣品。「吾購故吾在」也滲入大學課堂裡，成為廣告學與市場學上一定會提到的範例。

古魯格認為「男權」（Male Power）的濫用，是女權伸張的剋星。媒體與消費主義，其實就是男權在幕後所操縱。她顯然以「大姊」（Big Sister）自居，抱著拯救同袍姐妹的使命感，四處打擊男權的魔鬼。她在 80 年代初的標語裡，經常使用「你」或「你們」直接指責男人主義者，像「你的癲狂就

成為科學」，等。她也使用「我」或「我們」，代表受害者的女人，如「你的舒適是我的肅靜（得來的）」。

1986 年起古魯格得到紐約著名畫商瑪莉布溫（Mary Boone）的作品代理，同時把標語移到畫廊的展覽室裡，發展另類的裝置藝術。1991 年名為「古魯格」的裝置展以「暴虐」（Violence）為主題控訴男權的囂張。全室四面牆壁以及天花板和地板佈滿紅底白字的標語，讓觀眾

有籠罩在陰森恐懼之中的感覺。加上正面牆上貼上兩幅古魯格本人的痛不欲生的照片，情緒頗為激昂。地板上顯示的龐大標語就是她的喊話：「所有你以為是低級的人，現在要跟你講話了」，「所有你以為是聾耳的人，聽得到你」，「所有你以為是笨腦的人，知道你在想什麼」，「所有你以為是瞎眼的人，看透你」，「所有你以為是封口的人，要把話塞進你的嘴裡」。1994 年的裝置展以反衛道主義為主題，加裝音響設備，播放衛道主義者的佈道。1998 年的裝置展，更進步用電視播放被訪者暢談人生喜怒哀樂的錄影，四面八方的標語也借投影機脈動播出，全室氣氛高脹，猶如在普普音樂會上的電光。

古魯格的黑白紅影像文字合併的攝影作品，廣被一般群眾狂愛，因而製成了商品，如購物袋、T 恤、啤酒壺、火柴盒、明信片等。評論家認為這種商品化恰與她自己一向標榜的反消費主義理念相衝突。她辯稱「這些是物件。我不願意把他們釘在牆上。我要他們進入市場，因為我開始了解市場外面什麼也沒有」。她每件攝影作品，都一定用紅色的鏡框

裝起來,「這是最有效的包裝方式,簽了字封起來就可送出去」。

　　她廣告式的作品是否夠得上稱為藝術也被質疑。評論家認為她的標語上的呼喊與一般政府機關或宗教團體的政令道德的宣導口號有何不同。她倒自己給藝術做了一個注解:「它(藝術)可定義為一種能力,透過視覺、口傳、動作、和音樂的方式,把一個人在世間裡的經驗客觀化:換言之,用精簡的手法,表達人活著的感觸」。不過她的招牌圖像設計的確在全世界廣被有效的應用在廣告上。

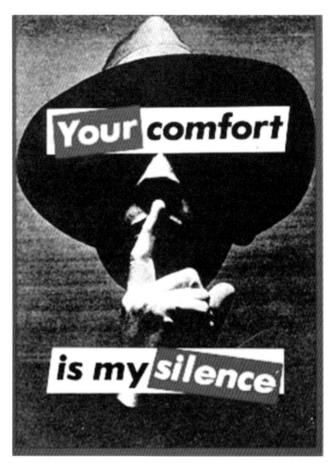

「你的舒適是我的肅靜(得來的)」,1981

　　古魯格與其他女權主義藝術家在八十年代共創以文字、攝影、電影為媒體的「女人藝術」。這些八十年代女權主義藝術家包括以霓虹燈文字看板豎立在紐約時代廣場而成名的潔妮霍哲(Jenny Holzer),以複製名家照片據為己作而成名的雪莉陸梵(Sherrie Levine),以及以自扮古代名女人拍成電影存檔而成名的莘蒂雪曼(Cindy Sherman)。古魯格的標語與霍哲的「不言而喻」(Truism)辭句可說異曲同工,但較普遍性。她的照像是,複製舊圖片,不遵守傳統專利理念。這些女權主義伙伴如今個個都功成身退,歷史上受到高度肯定。唯獨古魯格尚在努力創作,冀望能擠進一流藝術博物館(如紐約現代藝術博物館或索羅門古根海默博物館)展出。

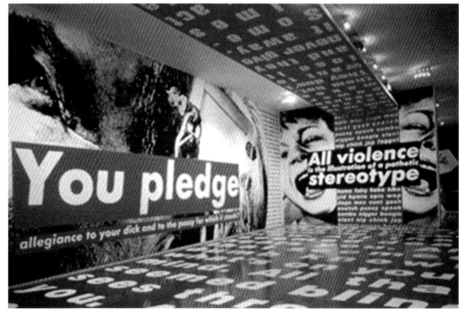

「巴巴拉 古魯格」,裝置藝術,瑪莉布溫畫廊,1991

黎洛伊 ‧ 尼曼－當代最受美國大眾寵愛的畫家

原刊於 2001 年 2 月，藝術家雜誌 309 期。撰文 / 郭菉猗

繼諾曼‧洛克威爾（見《藝術家雜誌》第 298 期及第 301 期）之後，黎洛伊‧尼曼（LeRoy Neiman，1927-）成為美國 20 世紀後半期家喻戶曉的繪畫大師。

尼曼的忠實「觀眾」是一群廣大的體育愛好者。他經常出入於美國人熱愛的運動場合，如棒球、籃球、足球、網球、冰上曲棍球等等各種球賽，他拿著素描簿與彩筆，把剎那間精采的片刻紀錄下來。尼曼蓄著又大又密的八字鬍，手中拈支大雪茄，是他的招牌形象，在球場中很容易被認出來。在棒球場上他經常受到貴賓似的禮遇，與球場主人平起平坐，享受最好的的座位和視野，畫出一幅幅生動的速寫作品。球迷對他所畫的全壘打畫像喜愛若狂。有一次在紐約謝亞球場的比賽

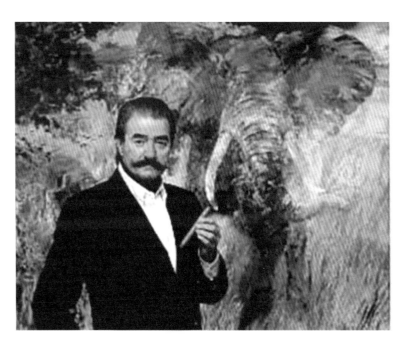

■ 尼曼照片

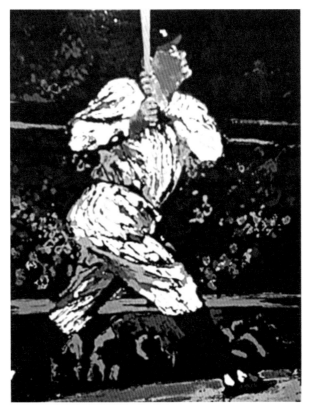

■ 全壘打王貝布‧盧斯

中地主隊連連失誤，球迷實在忍不住，竟然大喊「把黎洛伊（他的名字）叫出來打」，足見他在觀眾心目中的偶像地位。

他的另一群忠誠「觀眾」則是休閒娛樂界的人士。在 60 年代時，他在花花公子雜誌上開闢了一個專欄「休閒中的人」，很受大眾的歡迎。尼曼將自己遊歷過的歐洲休閒好去處，一一以畫筆表現出來，例如倫敦披頭四的演唱，巴黎麗都的舞秀，坎城影展的活動，摩洛哥賭場的風光，馬德里鬥牛的現況，俄羅斯芭雷舞團的表演，肯亞野生動物園的驚險鏡頭等等。這些五彩繽紛的畫作替《花花公子雜誌》增加了不少讀者。

尼曼早年投入藝術行列有一段傳奇的故事。具有土耳其與瑞典血統的他，在 1927 年出生於美國明尼蘇達州的聖保羅市的藍領家庭中。他 15 歲時就棄學從戎，在軍中當伙夫，常把廚房和餐廳的牆壁畫些充滿挑逗性的色情圖像。但他不但沒受處罰，還得到大夥的讚揚，而且被拱為藝術天才。受此意外的鼓勵，19 歲退伍後他就立志要成為一個畫家，進入芝加哥藝術學院就讀。1950 年畢業後，他留校教人物速寫與時裝繪

圖等課程達 10 年之久。但這段期間他卻改變當初的想法，決定放棄做一個嚴肅的藝術家，回歸他出生背景的草根性，踏入大眾藝術的領域。於是他開始出入大眾日常消遣活動的地點，如健身房、夜總會、賭場、賽馬場、遊樂場、遊艇賽、籃球賽、足球賽、拳賽等等，以當場描繪即時發生的精采鏡頭，來建立自己的特有風格。1953 年他受《花花公子雜誌》的創辦人海夫納之邀，替該雜誌畫一篇有關爵士樂的文章作插圖，使得該雜誌翌年贏得芝加哥美術指導俱樂部的藝術獎，從此他與該雜誌終生結盟。1963 年他離開芝加哥定居紐約，從此開拓他的輝煌生涯。

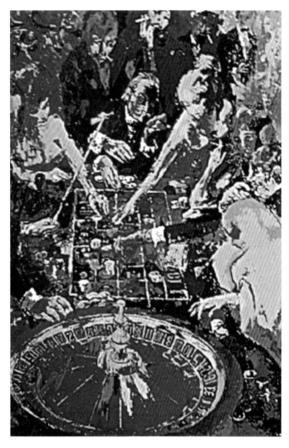

▌賭場綠布桌

藝術家的個人外型與魅力，雖然與作品評價無關，但是有魅力的人，往往都有加分的效果，尼曼就是一個例子，他在七十年代成為全美電視「明星」。1972 年他首次上電視，在全美上百萬電視觀眾的注視下，現場速寫著名的美俄兩國旗王，在世界西洋棋賽中的瞬間氣氛，頓時名氣大燥。同年，美國電視廣播公司聘他在德國慕尼黑舉行的奧運會中，現場展示他所畫的各種競賽的現場實況的作品。他的作品贏得了觀眾的讚賞，也贏得了此後四屆奧運會的官方畫家的頭銜。繼而哥倫比亞電視廣播公司也聘請他擔任官方畫家，為 1978 及 79 年的「超級足球盃大賽」中現場作畫，以及 1980 年的民主黨全國大會的現場實況作畫。這些活動使他成為美國獨一無二的家喻戶曉的大眾畫家。

有些藝術家認為尼曼的畫又膚淺又俗氣，不值得置評。也有人替他抱不平，認為他是「我們時代最被貶的藝術家」。有些熱愛尼曼的畫作的人以傳統藝術的觀點，來推崇他的畫，認為尼曼綜合了莫內印象派對於瞬間景象的捕捉，馬蒂斯野獸派的原色對比，與狄庫寧抽象表現派的揮灑筆觸。其實分析起來，尼曼作品的繪畫特色是相當地豐富，他常採中景或遠景，有仰視、有鳥瞰，取景靈活。他的筆觸揮灑快速，讓畫面產生動感。他對色彩的處理尤具特色，他使用高採度的紅、藍、粉紅、綠與黃，以不同形塊的色面交錯重疊相互堆砌襯托，產生出艷麗跳躍的光影與空間。尼曼說他運用顏色不脫自然，但是強調其韻味、靈氣與感性。粗獷的筆觸使他的畫面近看像是一堆色彩碎片，遠看則異常生動。他認為他的畫面近看遠看都有不同的效果，正符合了當代社會的節拍，有快速遷移與經常變動的景觀。

此外，尼曼作畫的題材，大多以美國民眾（也是世界潮流）的休閒娛樂為主，這也正

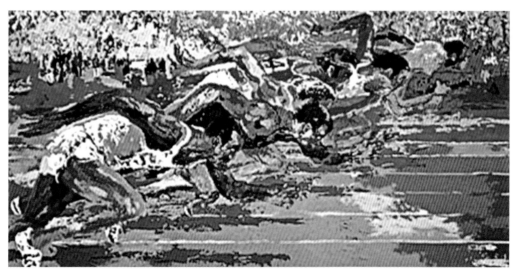

▌奧運會田徑賽

適逢近 50 年來一般大眾生活的提昇與文化的興盛，加上傳播業及印刷業的普及。在這大時代環境的蛻變中，對大眾而言，尼曼畫作的定位，在「純藝術」與「商業藝術」之間，得到發展的空間。

尼曼的作品在全球各地舉行過 50 次以上的展覽，其中包括日本四城市巡迴展，及與普普大師安迪‧沃荷合辦的聯展。他的作品也被多處美術館收藏，包括蘇俄聖彼得堡的荷米迪基博物館以及他的母校芝加哥藝術學院。他的原作大多製成有限量的絹網彩印品（Serigraph），至今已有 50 萬件流入私人收藏家手中，總市價超過四億美金。尼曼本準備把自己的珍藏作品捐獻給華府的史密松學院保存。他也捐贈 600 萬美金給哥倫比亞大學藝術學院以供印刷技術的研究，另 100 萬美金給洛杉磯分校社會系，成立美國社會與文化研究中心。這不僅是他培育人才的義行，也是現代人回饋社會的典範。歷史將會見證，尼曼的作品是否有一天能夠在紐約大都會博物館或現代美術館展出。

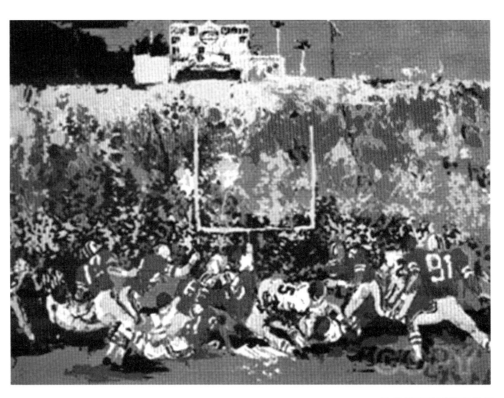

▌玫瑰盃校際足球賽

▌甘迺迪總統誕辰盛會

投稿精選

淘金熱的省思——從東京國立近代美術館的
「琳派」展看克林姆的繪畫

原刊於 2005 年 5 月，藝術家雜誌 360 期。撰文 / 郭菉猗

東京的國家近代美術館，在去年秋季（2004 年 8 月 21 日至 10 月 3 日），舉辦了一場罕見地將「傳統」與「現代」；「日本」與「西方」這四者融合的展出。據 TIME 雜誌撰文者絲井（Kay Itoi）以專文「The Gold Rush（淘金熱）」為標題作一篇特別報導，認為這個展出是該季最精采，也是最具挑戰性的展覽。

■ 尾形光琳 松島之浪
油墨、絹布 150.2 x 367.8cm, 18 世紀
波士頓美術館藏

■ 克林姆 金騎士
油彩、畫布 Oil on Canvas 100 x 100cm, 1903
愛知縣美術館藏

在古田（Ryo Furuta）的策展下，掛在展場右邊的是 18 世紀日本「琳派（Ripma）」大師尾形光琳（Korim Ogata 1658-1716）以金箔底所畫的，六片屏風巨作「松島之浪」。

掛在展場左邊的是，19 世紀維也納大師克林姆（Gustav Klimt,1862-1918），1899 年的作品「裸之真理」（Nuda Veritas），畫中裸女約真人尺寸，背景有金色的線條與藍色的水紋線條。這幅畫是直形長條的規格，畫框是金色的，上面以德文寫著**「如果你的藝術或行為，不能取悅每個人，那麼你只要為少數人而作吧！取悅大眾，不是件好事」**。在這次展出中，還有 **Klimt 在 1903 年所畫的「金騎士」（生命是一場奮鬥）**。

策展人古田在這次的展出，強調於介紹什麼是「Rimpa 學派」。在字面上而言，「The Rimpa School」，這個風格繼承了一個古老的日本藝術（盛行於 17 世紀前半）；這名稱取自於其創始人尾形光琳（Korin Ogata，1658-1716）。尾形光琳出身富商家族，父親專營為皇室貴族們所御用的服裝店，家中長輩們大都多才多藝，他自小學習各種才藝，由於家學淵博，中年時即成知名畫家。他的畫風以狩野派為主，並注重寫實造型與構圖，加上他家傳服飾事業，無形中將工藝圖案的薰陶轉用在繪畫上；因此尾型光琳的繪畫既華麗又灑脫而且非常生動。

琳派畫風特點是——運用大量金色銀色，以及平塗大塊的色料，將景物描繪得十分工整華麗，具高度的裝飾性。琳派 (Rimpa) 的風格不僅影響了許多現代日本藝術，也影響了西方藝術繪畫。琳派給西方藝術的影響，正如歐洲畫家們受到江戶時代（1603-1867）「浮世繪」的影響一樣明顯。這就是此次展出策展人的主要動機之一。

絲井認為這個展出，對於琳派與西方繪畫之間的關連，不僅能激發起更多更深入的討論，甚至能有更突破的發現。既使沒有任何佐証，克林姆與尾形光琳兩者的畫並列在展場中，對大眾而言，確實是非常直接地，感受到並欣賞到兩者之間的關連。

歐洲美術受到所謂「東方藝術」的影響，是在 19 世紀的後半。日本美術受唐宋影響極大是無庸置疑的；但是，西方世界最早所接觸到的東方美術，卻是日本美術；這也是不能抹滅的事實。這段時期正是中國的清朝道光咸豐之後，內憂外患不斷，而日本卻在「明治維新」，正是學習西方文化的開始。

1840 年代之後，日本貿易開始輸入歐洲，而且與日俱增，當時輸入的除了瓷器、藝術品、服飾之外，日本江戶時期（1603-1867）的「浮世繪」版畫也開始在巴黎出現。由於版畫是可以量化地，普及給廣大的大眾，於是浮世繪的版畫立即大受歐洲人的喜愛；其中尤以：喜多川歌磨的人物，以及北齋和廣重的作品，更受歡迎。

接踵而來的是，多次在歐洲舉行的世界博覽會；有 1862 在倫敦，1867 在巴黎，1873 在維也納，1878 在巴黎。在這多次的世界博覽會中，東方美術不

■ 克林姆 裸之真理
油彩、畫布 Oil on Canvas
252 x 56.2 cm, 1899
維也納國家圖書館藏

同的特質，帶給歐洲人重大的震憾及吸引力，其中包括日本巨幅金底的屏風，對於歐洲的美術與工藝，有很大的啟發與深遠的影響。

　　早在歐洲的印象主義時期，受到日本浮世繪藝術影響的畫家很多。在繪畫「題材」方面如莫內（Monet）的蓮花池、日本橋；竇加（Degas）的浴室人物。「透視構圖」方面有竇加俯視及仰視的構圖。以「大塊色面及線條的筆觸」來表達空間的則有梵谷（Van Gogh）的靜物及高更（Gauguin）的地面處理法，還有羅特列克（Lautrec）的海報作品；開始用「東方直的長條型屏風式畫面」的則有的波爾納（Bonnard）。在《藝術家》第 356 期中丘彥明所寫的〈席格弗瑞德賓與「新藝術」〉（Art Nouveau）一文中也介紹了日本藝術對「新藝術」的影響。

　　之後，「後印象時代」（Post-impressionism），奧地利的重要畫家克林姆，受東方美術影響似乎更明顯。有學者將他歸屬於年輕派（Jugendstil）或新藝術（Art Nouveau）。1897 年克林姆是維也納分離派（Vienna Sezession）的領袖。在一般傳統的藝術史中，雖會提及克林姆，但篇幅不大，這位維也納畫家，總是有點被邊緣化（也許是因為他並非巴黎畫家）。幸好藝術終究是經得起考驗的；近 20 年來，克林姆的畫越來越受到重視，研究他的文章資料也越來越多。他的畫在拍賣場上也屢創高價，例如：「持扇女」1994 年，以 1160 萬美金賣出等等。而且他的畫饒富寓意，題材多樣。在視覺上也極為賞心悅目，雅俗共賞。是近年來被出版最多書籍與畫冊的 19 世紀畫家。

朱蒂絲 — Judith I
1901 。油彩·畫布 Oil on canvas
84 x 42 cm
奧地利維也納國家美術畫廊
Osterreichische Galerie, Vienna

　　一般專家學者的共識，克林姆的畫能歷久彌新，越陳越香有以下幾個因素：（一）他以冷靜客觀的態度，高超的寫實技巧，瑰麗的色彩與畫面，畫出行諸四海古今皆準的人類七情六慾、生老病死。（二）他對人物描繪不僅有血有肉，而且深刻感人。有人認為他擅長畫女性情色；但也有人將他畫中的象徵層面與佛洛伊德（Freud）的心理分析來做比對討論；認為克林姆對人類盼望被撫慰，以及生命中不能避免的苦難將之美學化。（三）他的風景畫，佈局是遠觀的，但下筆卻是精密如織的圖案與筆觸，極度地安詳寧靜，如入冥想的境界。畫中的花木樹草像是馬賽克一般，將空間的距離，營造出令人迷惑的情境。藝術史學者珍卡萊（Jane Kallir）認為「他的作品中，風景畫是最有藝術自創性的」（The landscapes are the most purely artistic work in his oeuvre）。（四）最重要的是，他的作品饒富寓意，使觀者不由自主地會「久看」「深思」，各自得到不同的迴響。（五）最後一點，也是近來最被討論的一點，克林姆可以算是十九世紀西方藝術家中，最直接地採用東方美術的畫家。他對「景深」與「背景」的處理方式，有兩大東方特色：（一）捨西方傳統繪畫的光影，而用大片東方的圖案花紋。克林姆取用「琳派」佈局的特點技巧，古田認為：「一個大平面的構圖，使人更注重構圖，勝過畫面的景深。」（二）用金色作主要背景，有時也用銀色，營造出富麗堂皇的氛圍，主題則以寫實及圖案紋飾交織成克林姆個人畫風。

　　克林姆的繪畫，以題材來分則有：

（一）「壁飾畫」：是應要求而作的，其中有些在二次大戰的戰火中焚毀。目前被認為最重要而重修完整的有「貝多芬飾帶」（Beethoven Fries）。克林姆的壁飾畫雖然是為裝飾用，但在他的佈局安排之下，並不唯美易懂，有些寓意內容在當時就很具爭議。以美術觀點來看，他在壁畫中融入了東方、埃及，及波希米亞（他父親的血統）的圖案及色彩，十分豐富耐看。在克林姆的貝多芬壁飾及史托列飾帶（Stoclet Fries）中，都是以淺色底及金色線條為主。後者——史托列飾帶，使用各種綜合媒材，其中包含金屬琺瑯與玻璃等，真是 Mix Media，此外，畫面上有的抽象造型及幾何圖案，在當時是十分前衛有啟發性的創作。

（二）「人物畫」：一種是當時的仕女肖像畫。另一種則是他最廣為流傳，有寓意的人物畫，如「吻」、「女人三個時期」。這些人物畫的背景雖有各式各樣的圖案，也有不少直接採用了許多東方的瓷器或紡織品服飾上的圖案花紋。這些圖案及色

女友 The Girlfriend
1916-1917
油彩‧畫布 Oil on canvas
99 x99cm

彩看來是中國的。在當時歐洲很流行收藏中國的瓷器及服飾。以「東方瓷器花紋或紡織服飾圖案作背景」的有（1）女友（The Girl friend）（2）艾希特男爵夫人（Portrait of Lady Bachofen-Echt）（3）瑪莉亞‧貝亞的肖像（Maria Beer）（4）持扇的女士（Lady with Fan）。以「金色或銀色為背景」的有（1）茱迪絲 I（Judith I）（2）吻（Kiss）（3）希望 II（Hope II）（4）布洛赫‧包厄夫人畫像此外。以「羊皮紙」作畫的有：水蛇 I（Water Serpents I）等。

（三）「風景畫」：是他的休閒渡假時的作品，畫面都是正方形（尺寸多為 110x110cm），色調柔和一片寧靜祥和的氛圍。風景畫中，不見人物或動物，而更顯安祥！

關於克林姆在許多作品中採用金色，有一說是受到父親是位雕金師的影響，但是目前更多說法是，克林姆受到當時所看到日本貼金箔屏風的影響；相信兩者的可能性都有。其實在西方藝術最早運用金色，可追溯自 13 世紀前後拜占庭藝術（Byzatime Art）到哥德時期（Gothic Art）的許多宗教畫裡，聖母或聖嬰的背景中，都有用大量金色或金箔。其中如杜奇歐（Duccio, 1278-1318）的「召喚使徒彼得與安德魯」以及喬托（Giotto, 1267-1337）的「聖母與聖子」是最著名的例子。絲井就認為：「克林姆這位當時維也納畫壇的首位大師，在 1873 年看到第一屆萬國博覽會，日本館展出的金碧輝煌裝飾性極強的東洋屏風之後，他開始進入採用金色為底的『黃金時代』」。

克林姆受到琳派大師尾形光琳的影響，除了「金底」的運用之外，水浪的線條更是在 Klimt 的許多畫中處處可見。雖然日本繪畫的構圖佈局與海浪的筆法，是直接從宋畫承襲而來，但是這一點在歐美，一般「非專業」的學術研討論文資料中，是鮮少被提及的；也可以說，沒有被一般歐美大眾所了解。

歐洲的藝術史家，早已將「琳派」對歐洲的繪畫的影響及金色裝飾作品的串連起來；但是，這次展出的策展人古田，卻是第一人，將「琳派」與「克林姆」兩者，對金色的運用及背景水紋裝飾，兩者的關連直接展現出來，給大眾一個具說服力的舉證！一位大阪的「琳派」學者田中（Eiji Tanaka）說：「這次展出是一個大膽、有勇氣而且意義重大的展覽！我希望這展覽的策展人是我」。

這次東京國家近代美術館的展出，使人感觸良多。國人雖然對自己的傳統文化藝術一直引以為傲，但站在國際上，宣揚文化藝術等等的觀點上來看，如果我們的專業學者，能逐漸將我們古老藝術，對世界的影響或貢獻，作深入研究、印證或評比方面，多所著墨，甚至推向國際化、普及化。那麼，對文化藝術的自我肯定及國際間藝術的研究或切磋，也將有正面的影響。

▌持扇女 *Lady with fan*
1917-1918
油彩、畫布 Oil on Canvas
100X100cm
維也納私人收藏

克林姆的名畫物歸原主

原刊於 2006 年 3 月，藝術家雜誌 370 期。撰文／郭菉猗

陳列在奧地利首都維也納城郊的，貝爾維迪爾皇宮（Belvedere Palace）的奧地利美術館（Oesterreichische Galerie）內，一幅 20 世紀初，興起「新藝術」（Art Nouveau）運動的奧地利大師克林姆（Gustav Klimt，1862-1918，享年 56 歲）的名畫「雅黛兒・布洛克 - 保爾夫人一號」（Adele Block-Bauer I），該美術館在 2006 年 1 月底，無預知地取下鎖起來，不陳列展出。原因是，奧地利文化部長宣佈，該畫被認定是二次大戰期間，納粹德國的掠奪品；依法須歸還原主的繼承人，現定居於美國洛杉磯的 90 歲婦人瑪麗亞・阿爾特曼 （Maria Altmann）女士。此一突如其來的消息，奧地利舉國震驚懊喪；甚至有人揚言，寧可摧毀這幅素有「奧地利的蒙娜麗莎」之稱的國寶，也絕不能讓它離開奧地利的國土。（註一）

■ 克林姆身著畫家工作服，手抱著貓攝於他的工作室前
維也納，奧地利國家圖書館收藏

雅黛兒・布洛克 - 保爾夫人與其糖業鉅子的捷克猶太裔丈夫費迪南（Ferdinand）（註二），是在二次大戰前活躍於維也納的上流社會的富商，他倆熱衷藝術，擁有多家沙龍，結交藝術家名流，包括作曲家史特勞斯與馬勒。其中奧地利名畫家克林姆，更是他們的長期座上賓。1907 年，費迪南請克林姆替他年輕美貌的夫人畫肖像，也就是如今成為克林姆最重要的作品之一的舉世名作「雅黛兒・布洛克 - 保爾夫人一號」。不幸，雅黛兒在 1925 年，時年 41 歲，得腦膜炎逝世，並無後裔；費迪南一直將此畫掛在家中廳堂紀念。直到 1938 年，德國納粹併吞奧地利，費迪南逃亡瑞士，納粹搜括其財物，取走這幅及其他 4 幅克林姆畫作。費迪南在 1945 年逝世於瑞士，臨終遺囑將所有財物，包括留在奧地利的 5 幅克林姆畫作，全部分贈他的姪子、姪女，其中包括姪女瑪麗亞・阿爾特曼（Maria Altmann）。

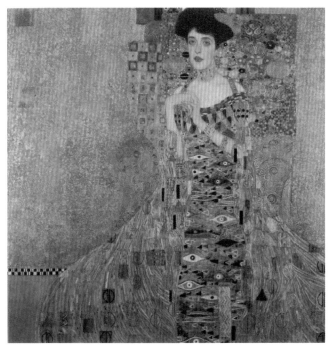

■ 雅黛兒　布洛克 - 保爾夫人一號
Adele Block-Bauer I, 1907, Oil on canvas
138 x 138cm, Austrian Gallery, Vienna

瑪麗亞‧阿爾特曼本人，1938 年嫁給一位猶太裔毛衣的製造商；同年，為了逃避納粹而逃到荷蘭，之後轉往美國洛杉磯定居，迄今 50 年，已是美國公民，目前經營服裝店。1945 年二次大戰結束後，瑪麗亞獲得部分被沒收家產的補償，但是克林姆的 5 張畫，卻因奧地利美術館珍藏，無法討回。奧地利美術館，自 1961 年起，共有 13 幅的畫，屬於馬丁‧波曼收藏（Martin Bormann Collecting）。波曼在 1943 年任命為希特勒的秘書，是當時第二有權勢的人；也是在納粹對藝術品的收刮中，主要的人物。（註三）。1998 年奧地利政府受到世界輿論的壓迫之下，訂定戰害賠償法，宣佈歸還所有納粹掠奪品給原主。當年，瑪麗亞立即申請要求歸還，這五幅畫的所有權，但奧地利政府以這些畫已被贈送藝術館收藏為由，不予理會。2001 年瑪麗亞上訴美國聯邦法院；經 2002 年到 2004 年，雙方律師及兩國間，來回多次纏訟，2005 年奧地利政府與瑪麗亞達成庭外和解，協議在奧地利境內設立仲裁法庭，再做最後的決定。（註四）。到了 2006 年一月，仲裁法庭裁決，奧地利政府應該將這五幅畫的所有權，歸還給瑪麗亞及家族人。7 年的訴訟終於塵埃落定，瑪麗亞及家族人，贏回遺失了近 70 年的傳家藝術珍品。

這五張克林姆繪畫，總價值當時預估為 1 億 5 仟萬美金（註五）。其實僅是「雅黛兒‧布洛克 - 保爾夫人一號」（1970 年完成，克林姆時年 45 歲），這一張畫的價值就非常高。這幅畫與克林姆最著名的代表作「吻」（The Kiss, 1907-1908）風格與時間上相同，接受度上也一樣，在維也納的許多店家，都有被複製 T 恤、運動帽，及許多紀念品，可以稱得上是維也納的代表性圖樣。蘇士比拍賣場專家認為，以畢卡索 1905 年的畫作「拿煙斗的男孩」（Boy with a Pipe），在 2004 年賣出 1 億零 4 佰萬美金來比較的話，「雅黛兒‧布洛克 - 保爾夫人一號」應有

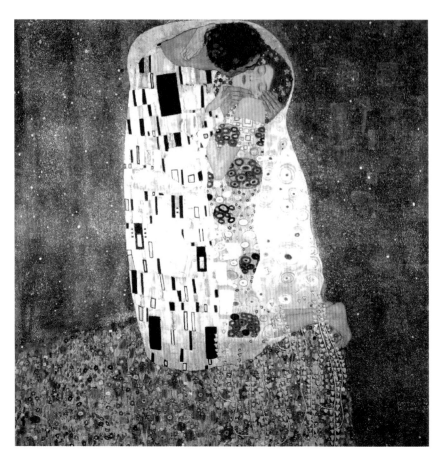

■ 吻 *The Kiss*
1907-1908, Oil and Gold on Canvas
180 X 180 cm, Osterreichische Galerie, Vienna

此水準（註六）。不過博物館價碼通常稍低，通常畫的原主人，多數認為轉手給有名的博物館展出，是一件無比榮耀的事，勝過高價賣給私人。這幅畫是克林姆畫風上稱作「黃金時期」的傑作，他用金色顏料及金箔技法，以馬賽克式圖案堆砌而成，這個畫風克林姆一直運用至 1909 年。這幅「雅黛兒‧布洛克 - 保爾夫人一號」是克林姆畫作中，用金色最多的一幅。他以高超的油畫寫實技巧，把雅黛兒的臉部容貌表情神韻，及手部皮膚質感，都描繪得極為細膩動人。而畫面上的其他部分大都是以各種金色圖案構成。他捨棄西方繪畫傳統對空間及光影的處理，採用東方繪畫的特點，著眼於佈局與色彩的結構，達到藝術與裝飾兩者兼備的效果。用色則以各種不同的肌理及圖案以金色為底，點綴上少許的黑、白、紅、藍、綠的花紋及圖案。

雅黛兒修長的身軀上穿著一襲以金色為底，畫滿了黑、白及灰藍色的埃及眼形圖紋及三角形。她的衣服兩旁披着大片輕盈衣料。衣料上點綴著方型與半圓型圖紋。座椅的手靠是螺旋紋。椅背則金底上安排了各式方格型及圓形圖案，再將少量的紅、藍、白、黑及銀色，不規則的圖紋點綴其中。克林姆不但把雅黛兒包裹在金色中，並且將她的首飾也細細的繪畫，有大串的珠寶項鍊及手鐲，強調她的身分。這幅「雅黛兒‧布洛克-保爾夫人一號」中，是克林姆運用金色及圖案的技巧發揮的最為淋漓盡致的代表作。

此外，他在構圖佈局上，將主題人物略偏右；而在畫面的左上方佈局了兩塊正方形銀色；在畫面的左下角大塊綠色與金色底交接處，畫出一橫排，以黑白交錯相間的格子條紋，堪稱是這畫中最精采的構思。

5 張歸還給瑪麗亞‧阿特曼繪畫中，還有另一張克林姆所畫的雅黛兒肖像畫「雅黛兒‧布洛克-保爾夫人二號」（Adele Block-Bauer II，1912，克林姆時年 50 歲）。這幅畫是在「雅黛兒‧布洛克-保爾夫人一號」完成了五年後所畫的，兩畫風格截然不同。自 1910 以後，克林姆的畫作中，幾乎不再用金色。他對人物面容的描繪依然寫實，但背景則改用大量的中國風或東洋味，色彩鮮豔的圖案，這些圖案有的採自織品、刺繡或瓷器、琺瑯器物上的花樣圖紋。他的佈局更開放，色彩更艷麗，用料更濃厚，用筆也更粗礦。

在「雅黛兒‧布洛克-保爾夫人二號」的畫面，上段四分之一，是用中國的喜帳的花色圖紋。

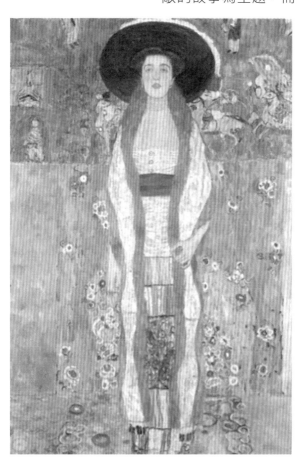

■ 雅黛兒　布洛克-保爾夫人二號
Adel Block-Bauer II, 1912, Oil on canvas
190 x 120cm, Austrian Gallery, Vienna

畫面的下段四分之一，則是有東方中國雲紋的地毯。背景的中央部份，他用大片正方形綠色為底，上面佈滿錦繡的花朵。值得探討的是，他將這塊大片正方形的左右兩邊各畫上粉紅色；而左邊粉紅色的寬度是右邊的四倍。這種不對稱的趣味，正是克林姆的高招。

雅黛兒在畫面中，被安排在正中央。人物的衣著以黑、灰、及白色為主，在色彩艷麗、花團錦簇的背景中，人物被襯托的十分突出。相較於「雅黛兒‧布洛克-保爾夫人一號」，這幅畫的用筆粗礦許多，用的油料也比較濃厚。這也是克林姆在 50 歲以後的特點之一。

雅黛兒是唯一克林姆畫過兩幅肖像的女人。另外，克林姆在以聖經故事中，以色列女子色誘殺敵的故事為主題，而畫的兩幅畫，「茱蒂絲一號」（Judith Ⅰ，1901 年畫）及「茱蒂絲二號」（Judith Ⅱ，1909 年畫），畫中的模特兒據說都是雅黛兒；雅黛兒想必是克林姆愛畫的人物，雖然有些資料中寫兩人曾是戀人，但對我們後人來說，這些八卦僅供參考而已。

其他三張畫是風景畫。近代有些研究克林姆的專家認為，雖然克林姆的人物畫非常傑出，但其實他的風景畫更具藝術性，雖然他花在風景畫上的時間不多，數量上也只是他所有作品的四分之一而已。在他 35 歲後，每年暑期都到阿爾卑斯山下湖邊度假時，才作風景畫。正因為風景是他度假時的自娛之作，所以他的風景畫是放

鬆的，是自我流露的，而不是為買家而畫的。這就是他的風景畫，與肖像畫在心態上的基本不同之處。他的風景畫大多是用正方形的畫布，約 110*110 公分左右，畫中都不見人物。他要拔脫維也納都市的塵囂，洗滌自己，融入大自然的寧靜與祥和之中。另外，藝術史家從克林姆給女友愛米麗·芙姬（Emile Floge）的信中得知，克林姆在假期中，有多次請愛米麗寄來或帶來「望遠鏡」。因此研究者認為，克林姆畫風景時，構圖是遠景多層次的，但景物的細節，是從望遠鏡中看到而描繪出來的。這種說法，目前看來似乎有理。

在瑪麗亞·阿爾特曼此次訴訟的五幅畫中，有三幅風景畫，以年份順序，第一幅「樺木森林」（Beech Wood, 1903，時年 41 歲）。克林姆的風景畫中一大特色是，將地平線拉得很高，看不到天空，或只畫出極少的天空。這幅「樺木森林」也一樣，在這大片被黃色落葉鋪滿的林地中，我們欣賞到叢林中，遠遠近近，粗細不同，姿態各異的樹幹，描繪出植物生長在大自然中的樸實美感。

另一張風景畫是「蘋果樹」（Apple Tree，1912，時年 50 歲）。這幅畫以粗礦的點描法的用筆，厚塗的顏料，表現出植物生生不息的力量。近看是綠點黃點之中有紅的紫的粉的圓圈，遠看則可以分出四個層次。前景是地面上的大朵各色花叢，在花叢與蘋果樹之間，有一片草地；畫面中央主題，是一大株果實纍纍的蘋果樹，蘋果樹的後面則是茂密的葉林。整個畫面，統一中有變化，寧靜中有活力，平實中有趣味。

最後一幅風景畫是「亞特湖畔的房屋」（Houses in Unterach on Attersee Lake, 1916），這是他 54 歲的畫作，此時他的藝術地位已經深受肯定，是當時維也納的大師，他的畫作在歐洲各地都有隆重的展出。

畫中的湖水倒影顯然深受莫內影響，陸地上景物所畫的黑色線條，有高更及梵谷的影子。湖畔陸

地上的房屋、山坡與樹林，三者的結構層次變化，緊湊中不失平和。他的用筆雖仍有點描的元素，但已經化成克林姆個人歌頌大自然的情感。克林姆在完成這幅風景畫的兩年後的冬天，因腦中風逝世，享年 56 歲。

■ 蘋果樹 *Apple Tree I, 1912*
Oil on canvas, 110 x 110cm
Austrian Gallery, Vienna

■ 樺木森林 *Beech Wood I, 1903, Oil on canvas*
110 x 110cm, Austrian Gallery, Vienna

2003 年一張類似的風景畫「阿特湖旁的農舍」（Farmhouse on Attersee Lake），在蘇士比拍賣場，以 2,900 萬美金成交（註七）。

當時，奧地利的文化部長 Elisabeth Gehrer 表示，她考量政府沒有足夠的經費買下這些畫，但她將設法盡力爭取，部分的畫留存在奧地利。在 2006 年 1 月 25 日，她曾徵詢瑪麗亞的家族人士，希望知道這批畫的估價數目。

按奧地利 2006 年 1 月 23 日的民調結果，六成半民眾，反對購買這批畫，兩成半民眾認為政府應該買下這批畫。主張買下這些畫的，是有影響力的少數。但大多數民眾，並不真正關心藝術或博物館，一位維也納畫商表示：他不在乎雅黛兒肖像畫，在紐約市的市立美術館，或現代美術館展出，這幅畫可以替奧地利當作海外的大使。

瑪麗亞的律師 Randol Schoenberg 說：「這些畫的繼承者，有多種選擇。他們可以自己保留，也可以賣給美術館，或賣給私人收藏家。」律師表示希望在 2006 年 4 月份之前，能確定奧地利政府是否決定買下這批畫（註八）。瑪利亞在今年 2 月份已是 90 高齡了。這件好消息，讓她與家人一起舉杯慶祝，這遲來的正義。總之，瑪麗亞‧阿爾特曼所收回的克林姆繪畫，最後畫落何處，全世界都在看。

■ 阿特湖旁的農舍 *Houses in Unterach on Attersee, 1916*
Oil on canvas, 110 x 110cm
Austrian Gallery, Vienna

Maria Altmann celebrates

註一："Time 雜誌"，2006 年 1 月 30 日，P10
註二："ART NEWS"，1998 年 11 月份，P80
註三："ART NEWS"，1998 年 11 月份，P80
註四："THE NEW YORK TIMES"，2006 年 2 月 4 日
註五："ART NEWS"，2006 年夏季刊，P53
註六："Bloomberg"，2006 年 2 月 4 日
註七："ABC NEWS"，2006 年 2 月 4 日
註八："Bloomberg"，2006 年 2 月 4 日

投稿精選

活動照片

THE WHITE HOUSE

July 12, 1991

Dear Mrs. Kuo,

The oil portrait you so kindly did of me was hand delivered and I am so very grateful. Your thoughtfulness and your kindness in giving it to me meant so much.

With gratitude and all best wishes,

Warmly,

Barbara Bush

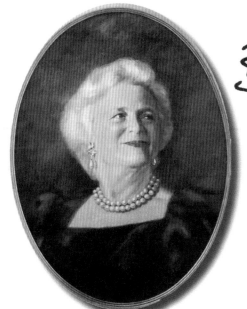

1991 年 7 月 12 日，布希總統夫人回函致謝

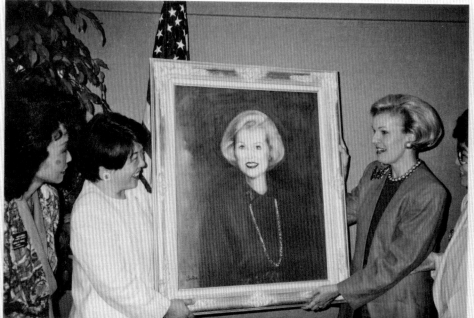

July 8, 1991

Dear Ms Kuo —

I'm thrilled with the painting you did of me! Actually, I just hope I look that good. Your skill is really remarkable, because I think portraits are particularly difficult to capture what that person really look like.

Thank you for all of the time and energy you put into the painting of me!

Warmly

Gayle Wilson

1991 年代表洛杉磯華人致贈畫像給加州州長威爾遜夫人，Mrs. Gayle Wilson。

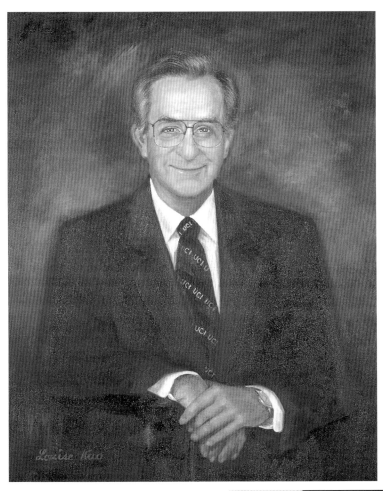

加州大學前總校長，也是加州大學 IRVINE 分校的創辦人 Professor Peltason，在 1998 年他的退休惜別會上接受大家致贈由校友們請郭菉猗為他所作的畫像。

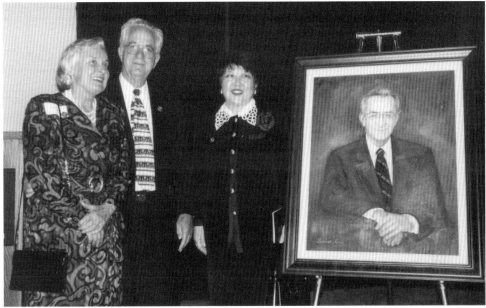

Peltason 校長及夫人與畫家郭菉猗及她為校長所做的畫像合影。

Los Angeles artist, Louise Kuo, presented a portrait of the former University of California Chancellor, Professor Peltason, at his retirement ceremony on 1998 at the University of California at Irvine where he was the founding President.

郭菉猗年表

郭菜猗年表

1943	出生
1959(16 歲)-1965(22 歲)	拜師黃君璧教授及馬白水教授私人畫室的入門弟子
1963-68	就讀中國文化大學美術系 - 學士
1965-66	擔任台灣電視公司文教節目「美術大千」節目製作兼主持人
1966-67	德國 - 慕尼黑藝術學院研習油畫
1968-70	就讀中國文化大學藝術研究所 - 碩士
1970-71	任教中國文化大學藝術史 - 講師
1971-76	就職台灣電視公司節目部 - 美術指導
1976-84	遷居芝加哥
1980-84	擔任伊利諾州瑞柏華人協會會長 President of Naperville Chinese American Asso.
1982-83	任教伊州喬治威廉學院 - 教水墨 George William College, Illinois
1982-84	任教芝加哥市立學院 - 教國畫花卉 City College of Chicago, Illinois
1983	獲伊州杜培基郡年度繪畫金牌
1983-84	任教伊州杜培基學院 - 開課國畫山水 Dupage College of Chicago, Illinois
1984	師生展 - 美國伊利諾州 . 杜培基學院畫廊
1984-96	遷居洛杉磯
1986-88	美國加州長堤大學，藝術研究所專攻油畫 Cal State Univ. at Long Beach, California
1986-88	美國加州長堤大學，藝術研究所專攻油畫 Cal State Univ. at Long Beach, California
1990	展覽 - 芝加哥波特畫廊個展 Point Gallery, Chicago, Illinois
1990-94	擔任加州聯合華美協會理事
1991-97	任教加州爾灣谷學院 - 開課「東方抽象繪畫」 Irvine Valley College, California
1991	獲加州州務卿頒發「特殊貢獻」獎章 Great Seal of Greate State of California
1992-95	擔任加州橙縣華人藝術家協會副會長
1992-97	擔任加州如意畫會會長

1992	展覽 - 加州爾灣谷學院 Irvine Valley College, California
1992-93	任教加州橙岸學院 - 現代繪畫 Orange Coast College, California
1993-94	任教加州鞍背學院 - 現代繪畫 Saddleback College, California
1993	展覽 - 加州大學爾灣巴克萊廳 UC Irvine Barclay Hall, California
1993-96	擔任加州寶爾博物館之中國文化藝術協會會長 Bowers museum of Culture Art （Chairperson, Chinese Culture Art Council）
1994-96	擔任世界事務協洛杉磯分會會員 Member of The World Affairs Council in Los Angeles Chapter
1994-96	擔任洛杉磯市市府婦女地位委員會會員 Los Angeles City Commission of the Status of Women
1994	獲頒中華民國文藝學會之八十三年度海外文藝工作榮譽獎章
1996	個展 - 紐約中國服務中心 Solo Exhibition - Chinese Cultural Service Center, New York
1996	個展 - 巴黎中國文化服務中心 Solo Exhibition - Chinese Cultural Service Center, Paris
1996	個展 - 洛杉磯中國文化服務中心 Solo Exhibition - Chinese Cultural Service Center, Los Angeles
1996	個展 - 台北國父紀念館
1996	擔任加州寶爾博物館中國文化藝術協會執行顧問 Exec. Adviser, Bowers Museum
1997	返回台北
1998 －迄今	任教台北世新大學講授＜世界名畫賞析＞、＜現代繪畫賞析＞
1998	台北市政府大廳掛懸裝飾藝術＜生生不息＞
1998	展覽 - 台北國際藝術中心
1998	個展 - 台北國父紀念館
1999	展覽 - 台北遠企中心
2000	展覽 - 富邦人壽畫廊
2001	展覽 - 美國馬里蘭大學畫廊
2004	展覽 - 台北國父紀念館
2004	展覽 - 台北國父紀念館
2006	個展 - 台北大眾金融學院
2006	展覽 - 北京政協大禮堂
2010	華岡藝展、國立中正紀念堂

附錄

畫作索引

p.50
古學新知
97 x 130 cm　1998

p.51
聯發
65 x 81 cm　1998

p.52
朝陽戲浪
91 x 116 cm　2009

p.53
金山碧水
91 x 116 cm　2009

p.54
和光同塵
116 x 91cm　2009

p.56
福佑
91.6 x 136.3 cm　2013

p.57
我思‧我在
92 x 73 cm　1998

p.58
喜自在
72.5 x 91cm　2006

p.60
萬物齊同
50 x 60.5cm　2004

p.61
逍遙遊
50x60.5 cm　2004

p.62
歡喜心（西藏）
50 x 60.5 cm　2004

p.63
夢見桃花源
60 x 90 cm　2006

p.64
仲夏之夢
60 x 90 cm　2006

p.65
平安吉利圖
100 x 80 cm　2006

p.66
無量喜 ** 金佛牡丹
130 x 162 cm　2006

p.68
無量愛
176 x 115 cm　2006

p.70
祝壽
60 x 30 cm　2006

p.71
賀喜
60 x 30 cm　2006

p.72
玉山寶藏
130 x 97 cm　2006

p.73
爭艷
90 x 130 cm　2007

p.74
安康
85 x 85cm　2007

p.75
喜樂
85 x 85cm　2007

p.76
溫馨
85 x 85 cm　2007

p.77
花團錦簇（平安吉利）
85 x 85 cm　2007

p.78
金浪舞碧波（兩幅一對）
85 x 85 cm　2008

p.80
金輝映紫華
85 x 85cm　2008

p.81
錦簇（兩幅一對）
50 x 60.5 cm　2008

p.82
霞谷青林
50 x 60.5 cm　2008

p.84
晴山
73 x 91 cm　2008

p.86
如夢令
91 x 116 cm　2009

附
錄

p.88
快樂的生命
60 x 60 cm　2011

p.90
春日麗人行
100 x 180 cm　2013

p.92
金秋之葉
50 x 61 cm　2012

p.93
〈萬物齊同〉寶島珍藏之一
136 x 196 cm　2013

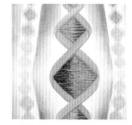

p.97
〈萬物齊同〉寶島珍藏之二
90.9 x 65.3 cm　2013

p.98
〈萬物齊同〉寶島珍藏之三
65 x 90.9 cm　2013

p.99
彩色的對聯
126 x 40 cm　2013

p.100
上林日暖
72.7 x 91 cm　2013

p.101
天邊一朵雲
120 x 45 cm　2013

p.102
智者
100 x 72.7 cm　2013

p.103
仁者
100 x 72.7 cm　2013

p.104
勇者
100 x 73 cm　2013

p.105
陶然醉賞金秋林
72.7 x 90.8 cm　2013

p.106
繁花逐香
50 x 60.5 cm　2013

p.107
錦瑟華年
73 x 90.5 cm　2013

p.109
繁華
60.3 x 72.6 cm　2013

p.110
露凝香
61 x 72.4 cm　2013

p.111
聚
91 x 117 cm　2015

p.112
四季相遇
92 x 118 cm　2015

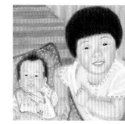

p.114
海角一樂園
88 x 126 cm　2016

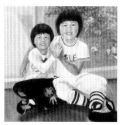

p.115
母與子
90.5 x 73 cm　2016

p.116
哥倆好之一
36 x 50 cm　2016

p.117
哥倆好之二
36 x 50 cm　2016

p.118
彩色人生
50 x 36 cm　2016

附
錄

文獻出處

中文文獻出處

1. 何政廣 (1968)：歐美現代美術。台北市：藝術家出版社。
2. 邱燮友 (1973)：新譯唐詩三百首。台北市：三民書局印行。
3. 陳鼓應 (1975)：莊子今註今譯。台北市：臺灣商務印書館發行。
4. 汪中 (1977)：新譯宋詞三百首。台北市：三民書局印行。
5. 朱祖謀 (1980)：宋詞三百首箋注。新北市：漢京文化事業有限公司。
6. 李賢文 (1982)：雄師西洋美術辭典。台北市：雄師圖書股份有限公司。
7. 黃光男 (1993)：趙無極回顧錄。台北市：雷射彩色印刷公司。
8. 洪麟風 (1996)：克林姆魅力。台北市：藝術圖書公司。
9. 吳澤義、吳龍 (1997)：米開朗基羅。台北市：藝術圖書公司。
10. 劉川裕 (1997)：台灣山之溪谷導遊。新北市：詠聖文化事業有限公司。
11. 珍妮絲・敏克 (1998)：莊・米羅。班納迪克・塔森出版。
12. 高特弗里德・費里德爾 (1998)：古斯塔夫・克林姆。班納迪克・塔森出版社。
13. 王哲雄 (1998)：繪畫的故事 悠遊西洋繪畫史。台北市：臺灣麥克股份有限公司。
14. 愛德華・路西—史密斯 (1999)：二十世紀偉大的藝術家。台北市：聯經出版事業公司。
15. 孫建平 (2000)：趙無極中國講學筆錄。廣西美術出版社。
16. 林英典 (2000)：發現台灣野鳥。台中市：晨星出版有限公司。
17. 黃晨淳 (2002)：莊子名言的智慧。台北市：好讀出版社。
18. 楊培 (2002)：解放年代—現代派 3 傑。新北市：閣林國際圖書有限公司。
19. 林英典 (2002)：野鳥世界大探索。台中市：晨星出版有限公司。
20. 館野正美 (2003)：老莊思想圖解。台北市：商周出版社。
21. 楊秋霖 (2004)：台灣的國家森林遊樂區。新北市：遠足文化事業股份有限公司。
22. 顏仁德、楊秋霖、林澔貞、翁儷芯 (2005)：鳥瞰台灣山。台北市：遠流出版公司。
23. 凃玉雲 (2006)：從空中看台灣齊柏林空中攝影集。台北市：貓頭鷹出版社。
24. 于丹 (2007)：《庄子》心得。北京市：中國民主法制出版社。
25. 何政廣 (2008)：羅斯柯 Mark Rothko。台北市：藝術家出版社。
26. 何政廣 (2013)：克林姆。台北市：藝術家出版社。

外文文獻出處

27. Nancy Grubb (1982). John Singer Sargent. New York: Cross River Press.
28. Susan Alyson Stein (1986). VAN GOGH A RETROSPECTIVE. New York:PARK LANE.
29. Ingo F Walther (1991). PICASSO. Benedikt Taschen.w
30. Abrams (1992). BIG-TIME Golf. A Time Mirror Company.
31. JOHN ELDERFIELD (1992). Henri Matisse. New York:The Museum of Modern ART.
32. Francoise Cachin (1994). Manet:THE INFLUENCE OF THE MODERN. Gallimard.
33. SISTER WENDY BECKETT(1994). THE STORY OF PAINTING. New York, Dorling Kindersley Publishing.
34. Linda Doeser (1996). IMPRESSIONIST DOUGLAS MANNERING. SMITHMARK.
35. Elizabeth Prettejohn (1998).Interpreting SARGENT. New York: Stewart,Tabori and Chang.
36. Jurgen Tesch and Eckhard Hollmann (1997). ICONS of ART The 20th Century. New York: Prestel Munich.
37. UTA GROSENICK BURKHARD…etc (1999). ART AT THE TURN OF THE MILLENNIUM. Benedikt Taschen.
38. MOCA (1999). Thinking of You. Barbara kruger.
39. The Hermitage, Leningrad, the Pushkin Museum of Fine Arts, Moscow, and the National Gallery of Art, Washington(1986) IMPRESSIONSM AND POST-IMPRESSIONISM. New York: Macmill Publishing company.
40. Susanna Partsch (1999).KLIMT Life and Work. Germany, I.P. International Publishing

郭菉猗的繪畫世界

Z000116

作　者 / 郭菉猗

出版者 / 郭菉猗

封面畫作 / 郭菉猗

美術設計 / 陳慧純

執行編輯 / 賴彥如

編輯 / 王昱翔、左妤婕、朱翊寧、何育亭、柯孟辰、陳慧純、張議軒、鍾景全（依姓氏筆劃排列）

畫作攝影 / 何星原（台北）、George Ko（L.A）

總經銷 / 時報文化出版企業有限公司

製版 / 瑞豐實業股份有限公司

印刷 / 和楹印刷股份有限公司

裝訂 / 堅成裝訂股份有限公司

出版日期 / 2017 年 1 月 10 日　初版一刷

定價 / 新臺幣 1500 元

電話 / 02-2711-6588

法律顧問 / 楊敏玲律師 揚志國際法律事務所

ISBN / 978-957-43-4229-7

國家圖書館出版品預行編目 (CIP) 資料

郭菉猗的繪畫世界 / 郭菉猗作 . -- 初版 . --
臺北市 : 郭菉猗 , 2016.12
　　面 ;　公分

ISBN 978-957-43-4229-7 （精裝）

1. 繪畫 2. 畫冊

947.5　　　　　　　　　　　105024872